名家课徒稿临本

课徒稿

于非闇

花鸟画课徒稿（新版）

于非闇 ◎ 绘

上海人民美术出版社

本套名家课徒稿临本系列，荟萃了从古代到近现代国画大家名家如黄公望、倪瓒、沈周、石涛、龚贤、黄宾虹、陆俨少、贺天健等的课徒稿，量大质精，技法纯正，是引导国画学习者入门的高水准范本。

本书荟萃了现代花鸟画大家于非闇先生大量的写生画稿，搜集了他大量的精品画作和小部分花鸟画大家陈之佛先生的花鸟画作，分门别类，汇编成册，以供读者学习借鉴之用。

图书在版编目（CIP）数据

于非闇花鸟画课徒稿 ：新版 ／ 于非闇绘. -- 上海 ：上海人民美术出版社，2022.12
（名家课徒稿临本系列）
ISBN 978-7-5586-2480-3

Ⅰ.①于… Ⅱ.①于… Ⅲ.①花鸟画－国画技法
Ⅳ.①J212.27

中国版本图书馆CIP数据核字（2022）第194138号

名家课徒稿临本

于非闇花鸟画课徒稿（新版）

绘　　者　于非闇

主　　编　邱孟瑜

统　　筹　潘志明

策　　划　徐　亭

责任编辑　徐　亭

技术编辑　齐秀宁

美术编辑　于　茵　何雨晴

出版发行　上海人民美術出版社
　　　　　（上海市闵行区号景路159弄A座7楼）

印　　刷　上海印刷（集团）有限公司

开　　本　889×1194　1/12

印　　张　6

版　　次　2023年1月第1版

印　　次　2023年1月第1次

书　　号　ISBN 978-7-5586-2480-3

定　　价　59.00元

目 录

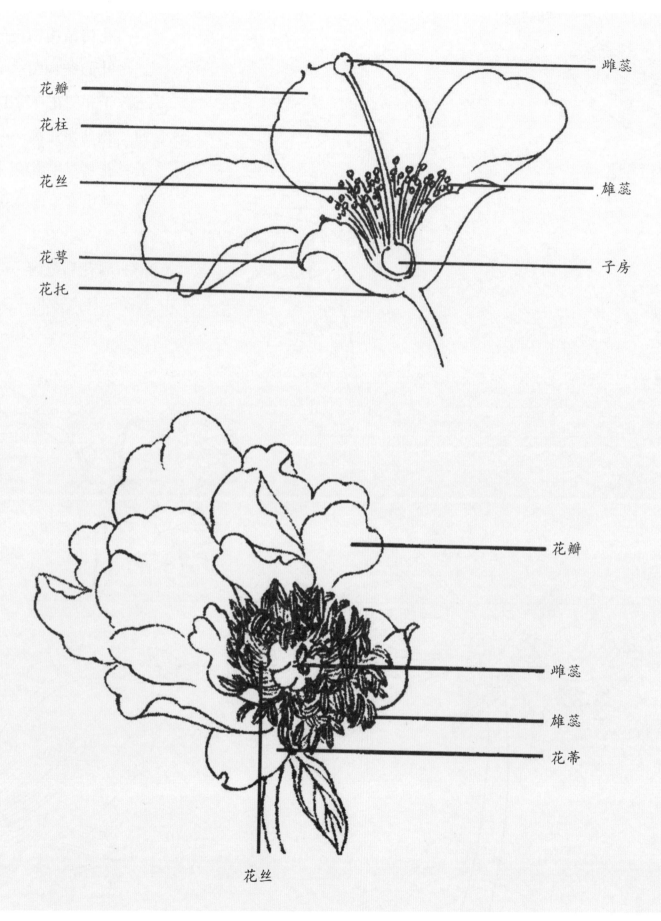

花瓣

花柱

花丝

花萼

花托

雌蕊

雄蕊

子房

花瓣

雌蕊

雄蕊

花蒂

花丝

二　叶的结构图

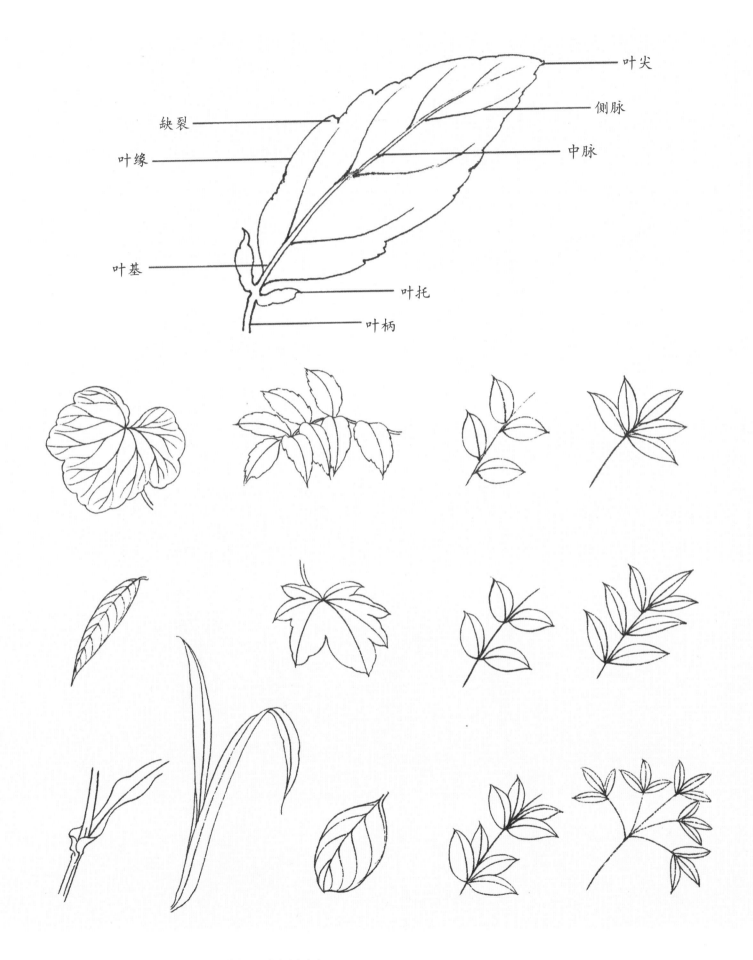

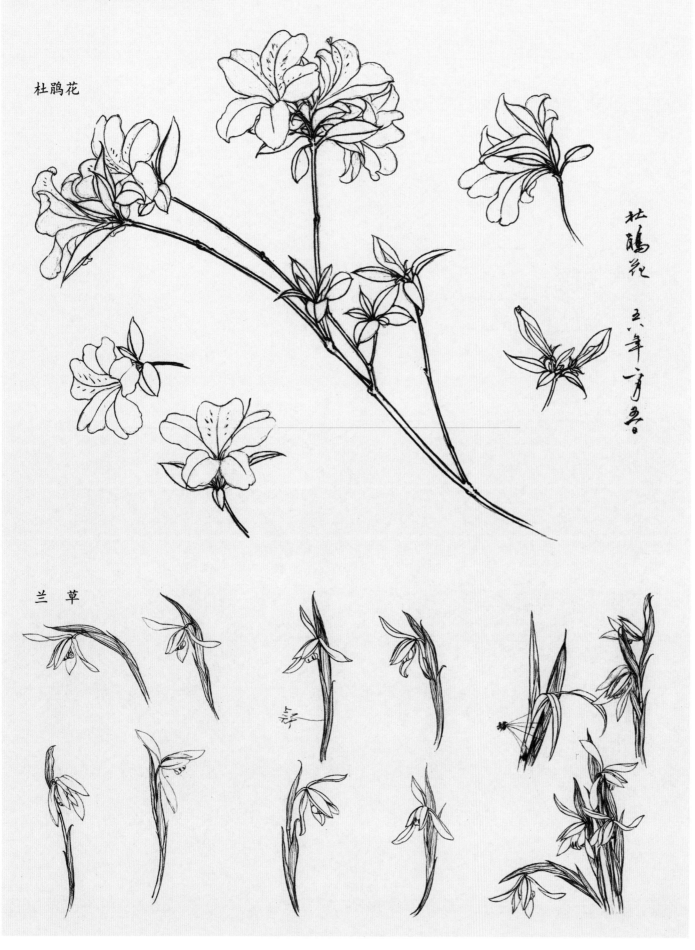

杜鹃花

兰草

玉兰　　　　　　　　　　　　辛夷

水仙

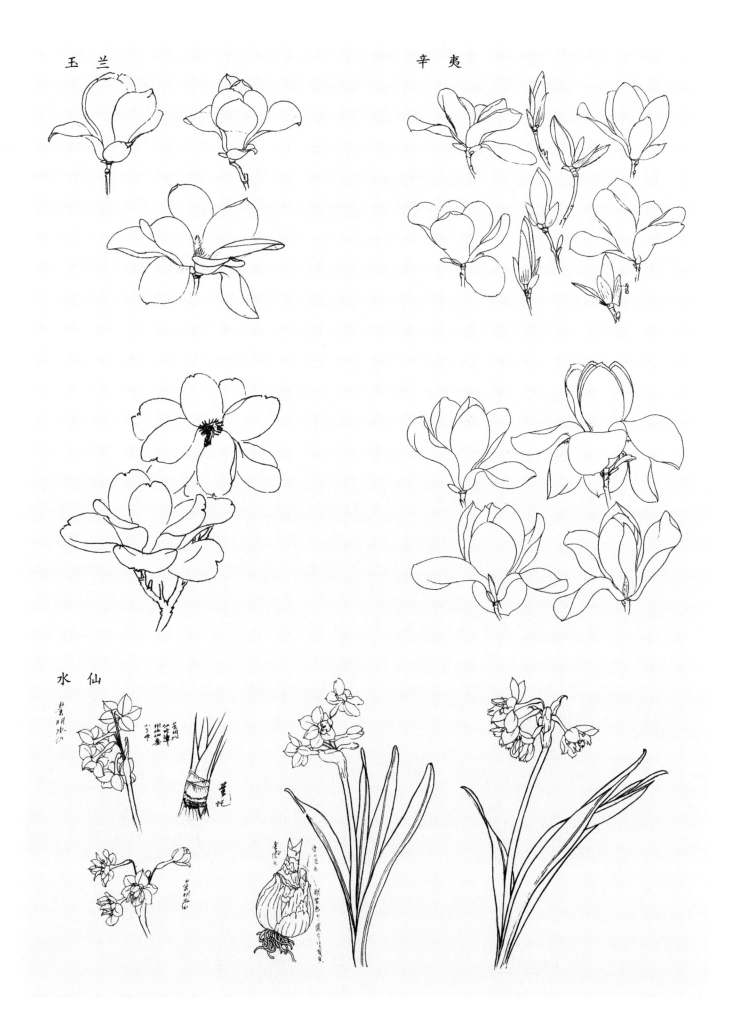

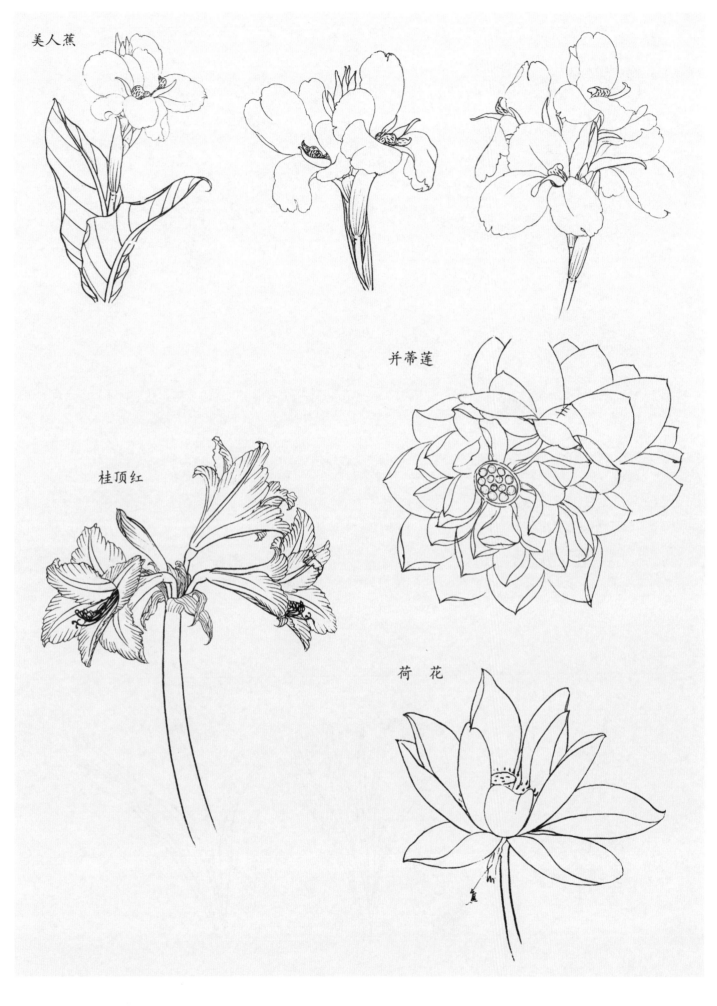

美人蕉

桂顶红

并蒂莲

荷花

牡 丹

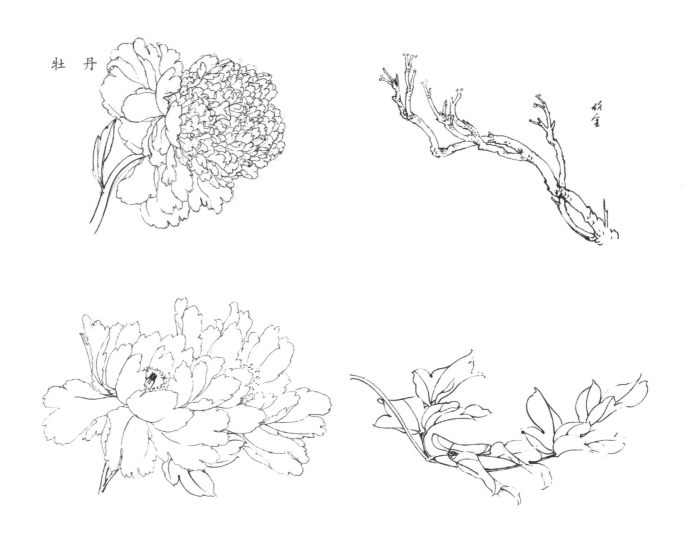

大丽花

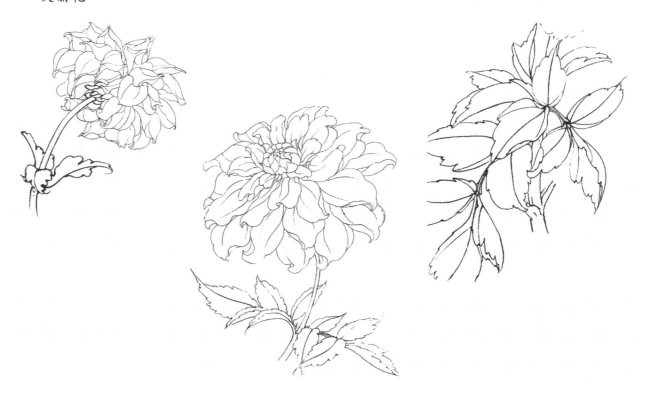

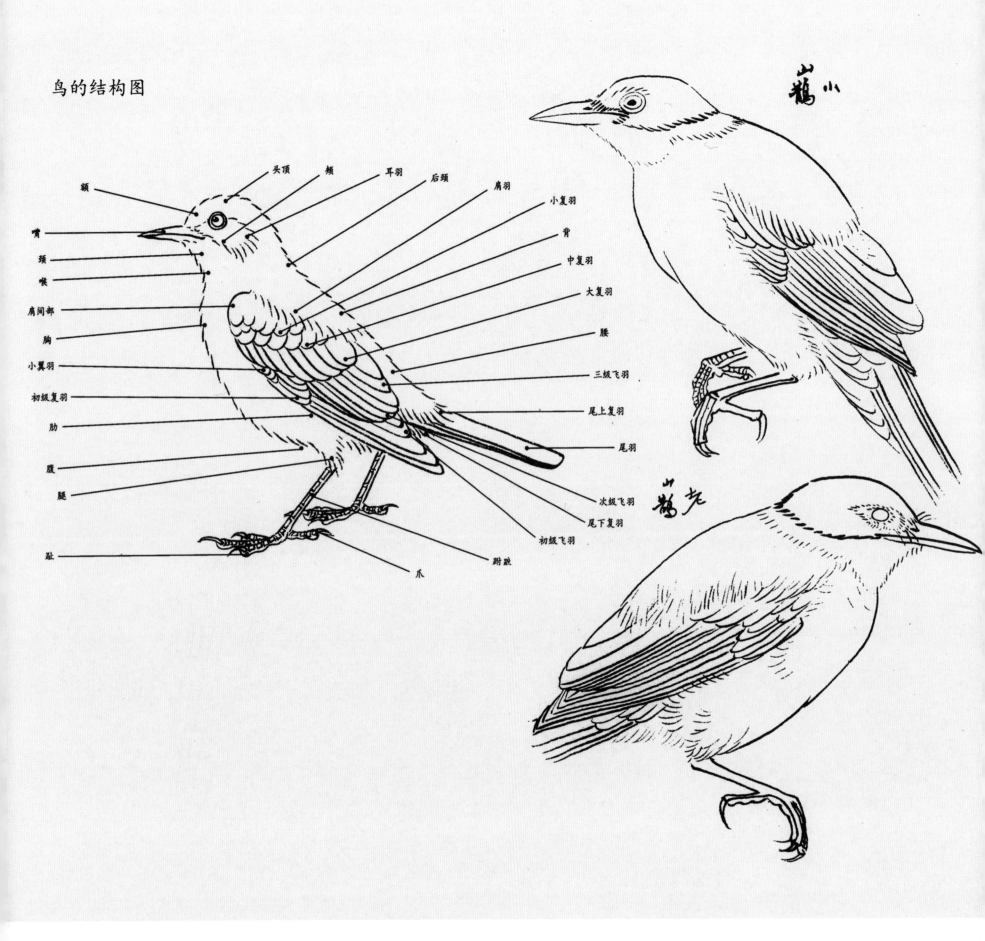

鸟的结构图

额

嘴
颏
喉
肩间部
胸
小翼羽
初级复羽
肋
腹
腿
趾

头顶　顶　耳羽　后颈　肩羽

小复羽
背
中复羽
大复羽
腰
三级飞羽
尾上复羽
尾羽
次级飞羽
尾下复羽
初级飞羽

跗蹠
爪

山鹪小

山鹪老

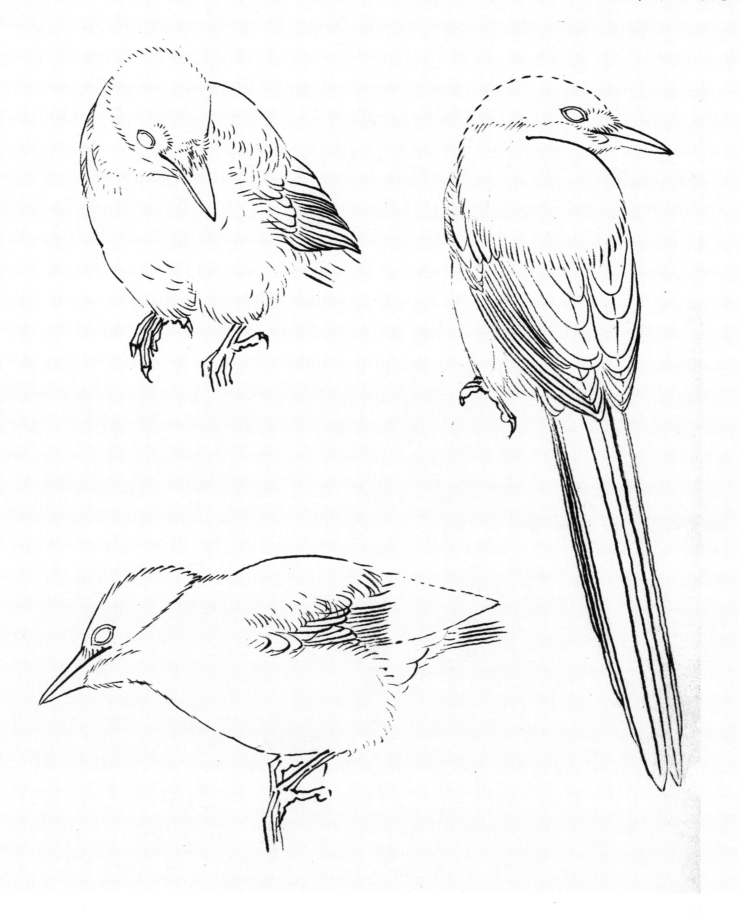

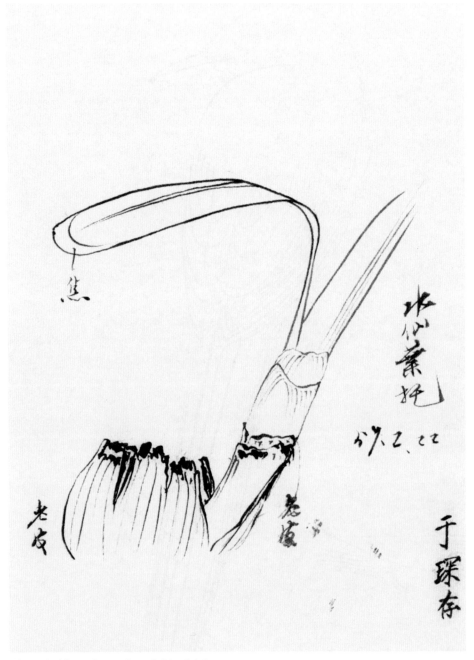

花卉白描写生画稿：水仙叶托

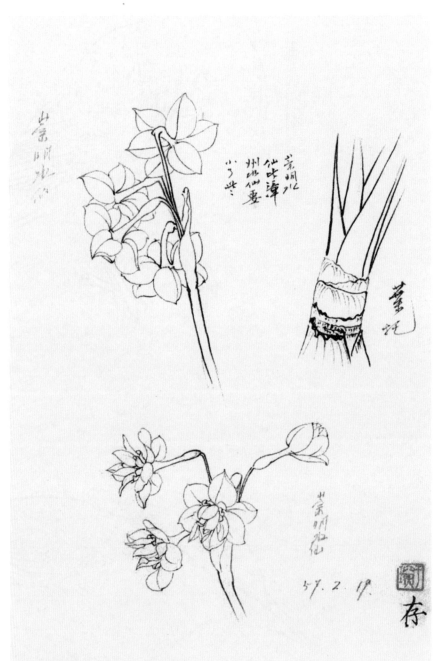

花卉白描写生画稿：叶托

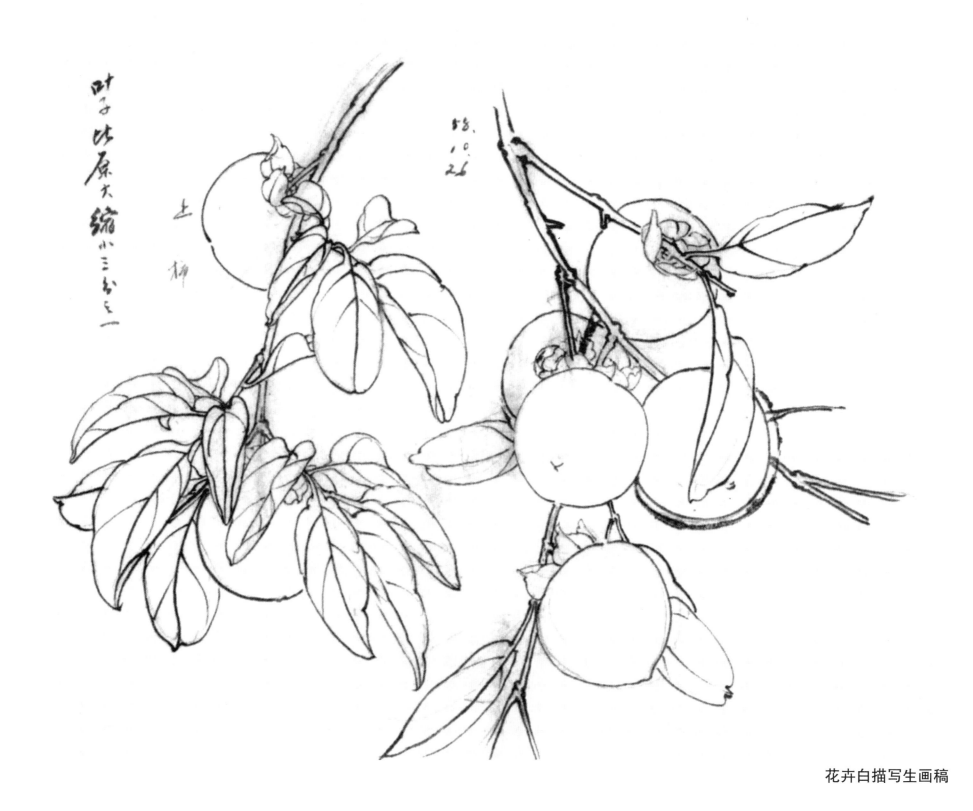

叶子比原大缩小三分之一

上柿

58.10.26

花卉白描写生画稿

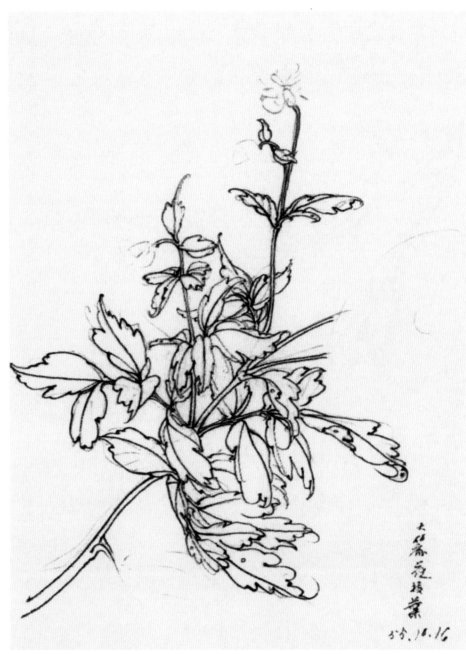

花卉白描写生画稿

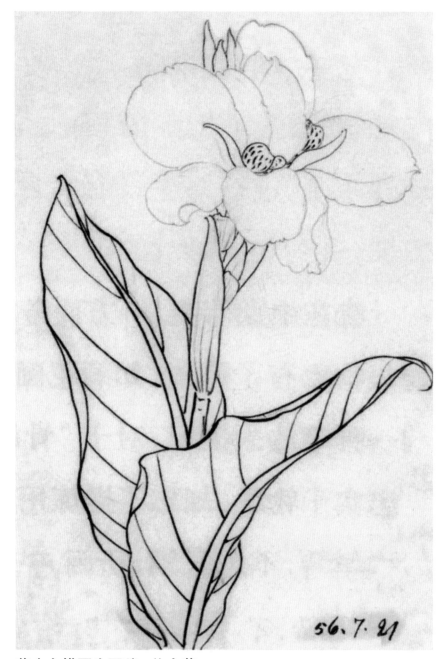

花卉白描写生画稿: 美人蕉

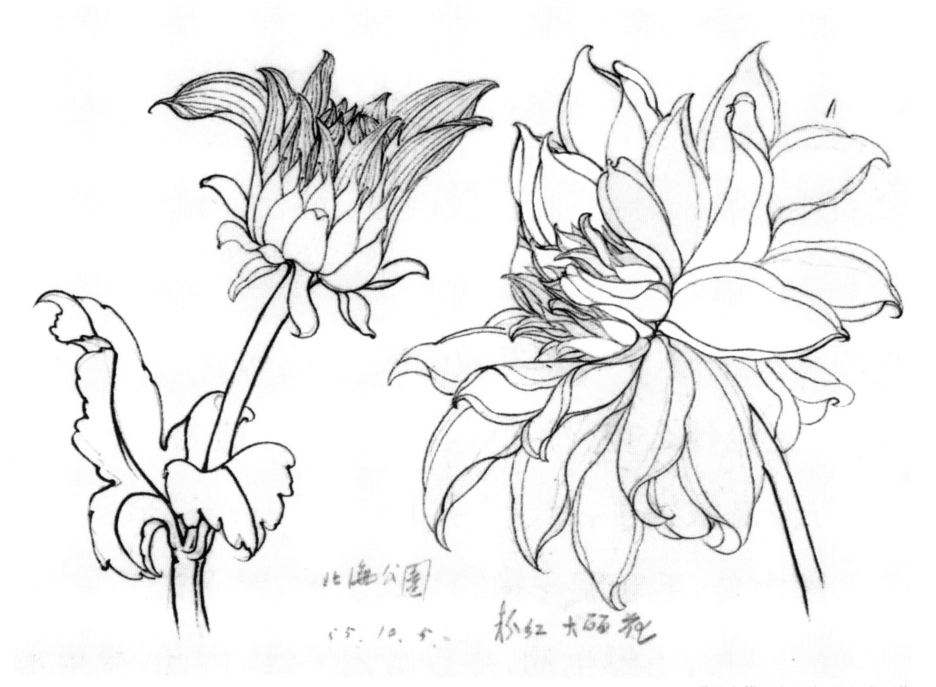

花卉白描写生画稿: 粉红大丽花

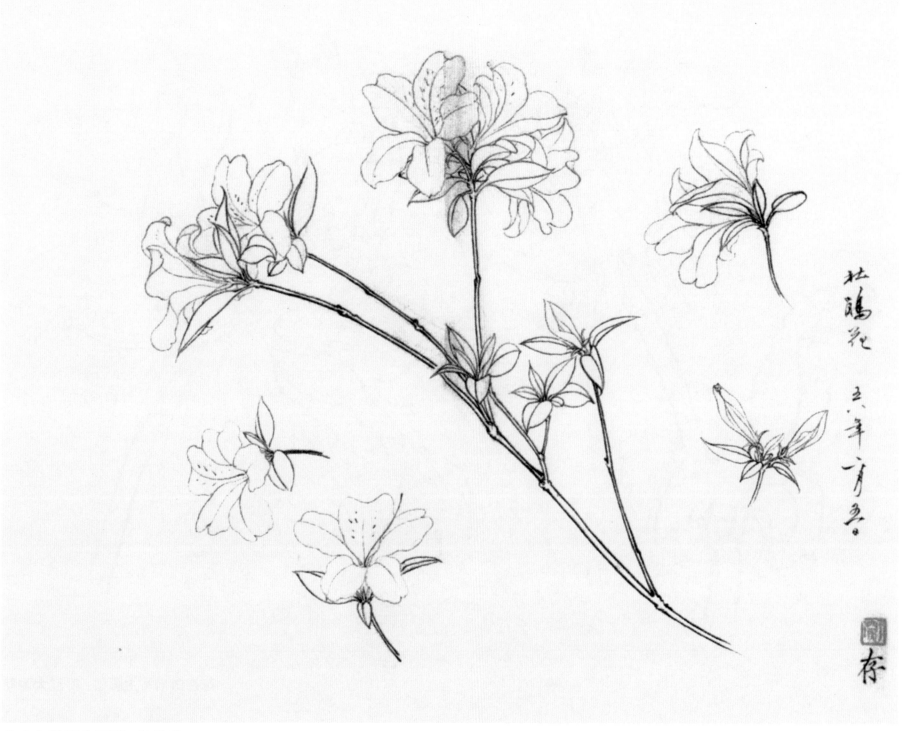

花卉白描写生画稿：杜鹃花

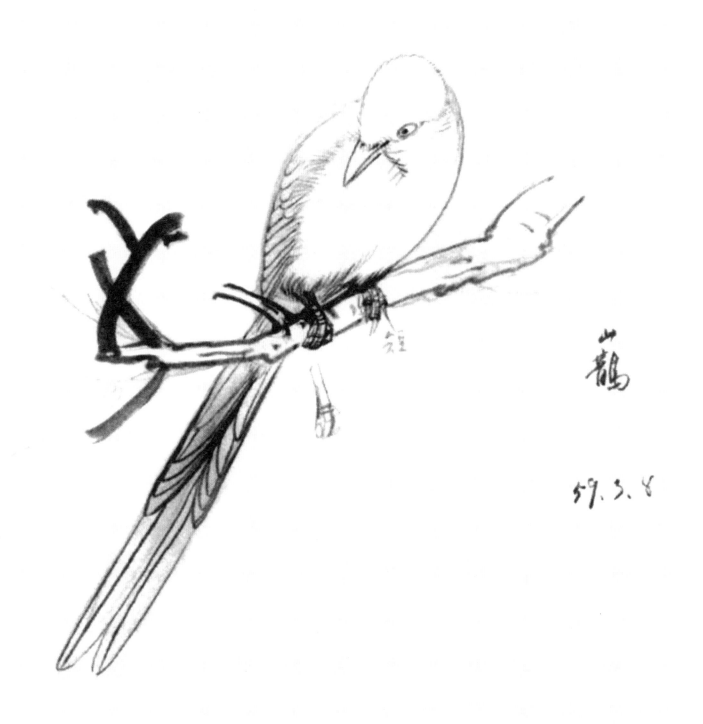

山鵲

59.3.8

花卉白描写生画稿：山鹊

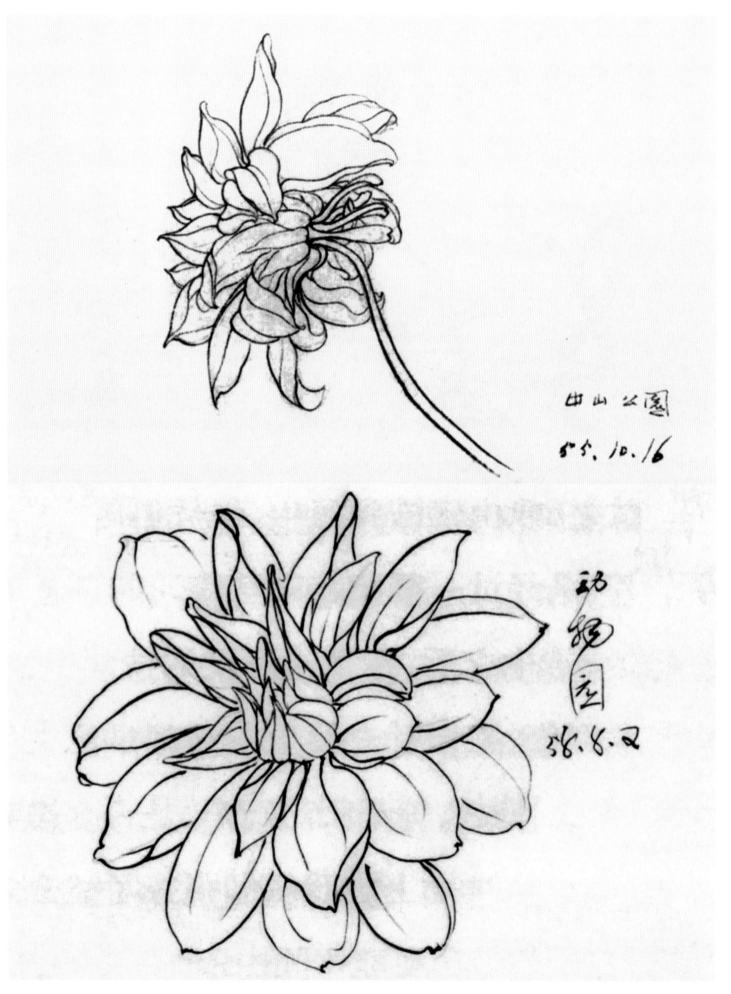

中山公园
55.10.16

动物园
56.8.2

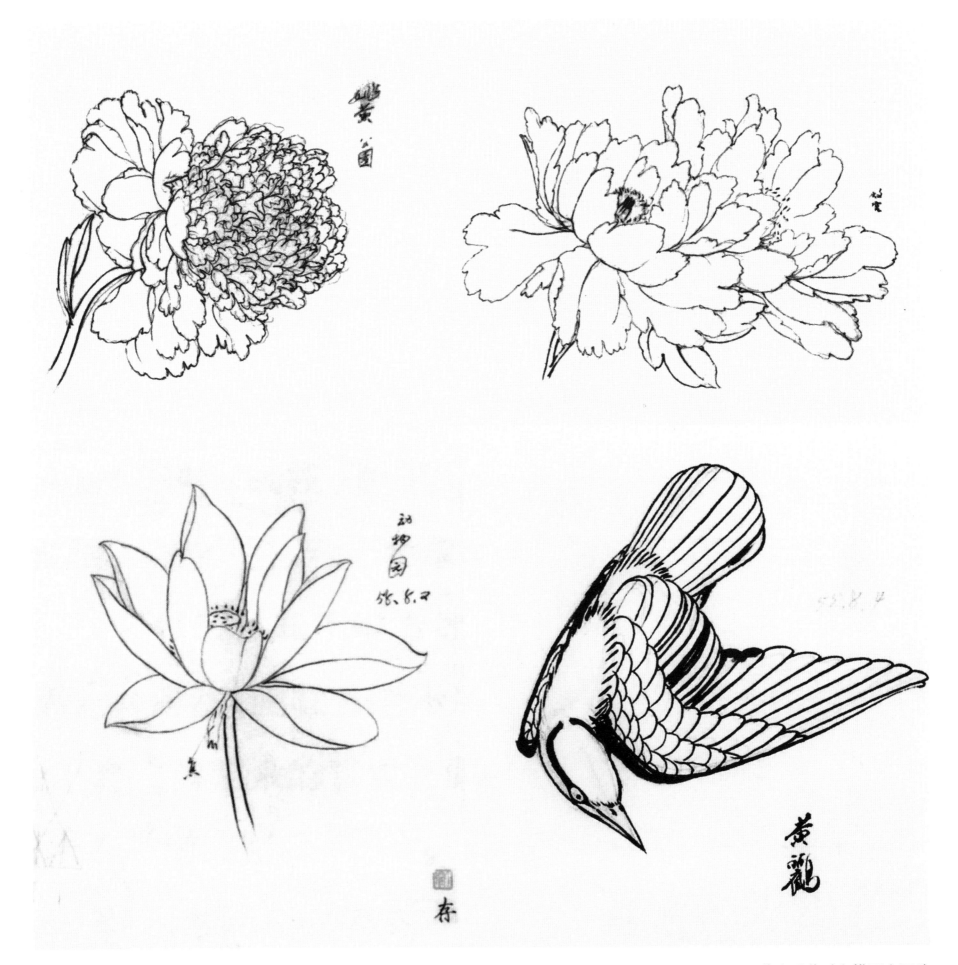

花卉及黄鹂白描写生画稿

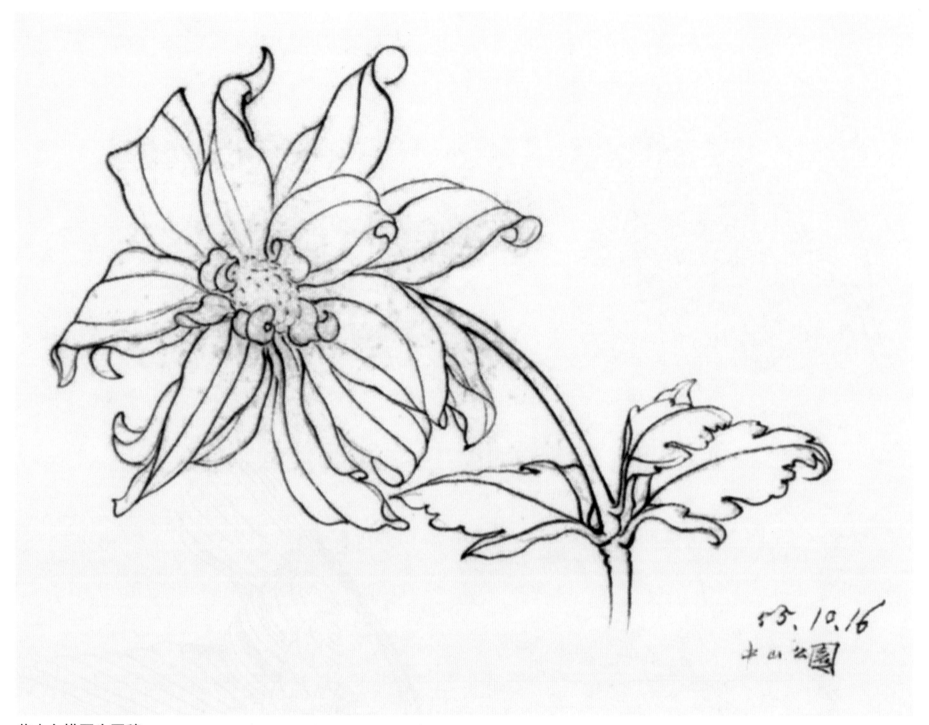

花卉白描写生画稿

花卉白描写生画稿：玉兰

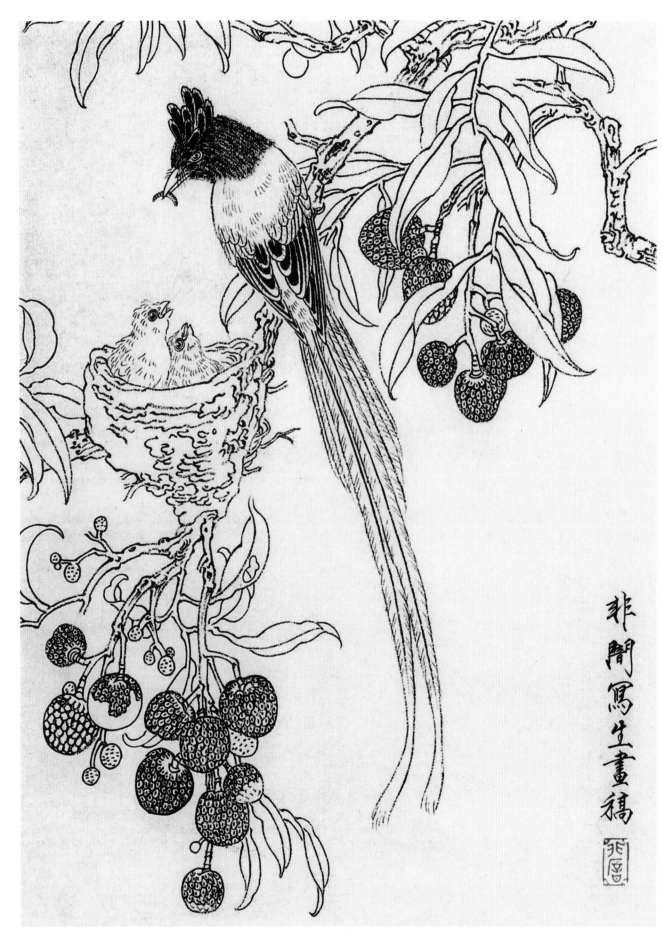

花鸟写生画稿一

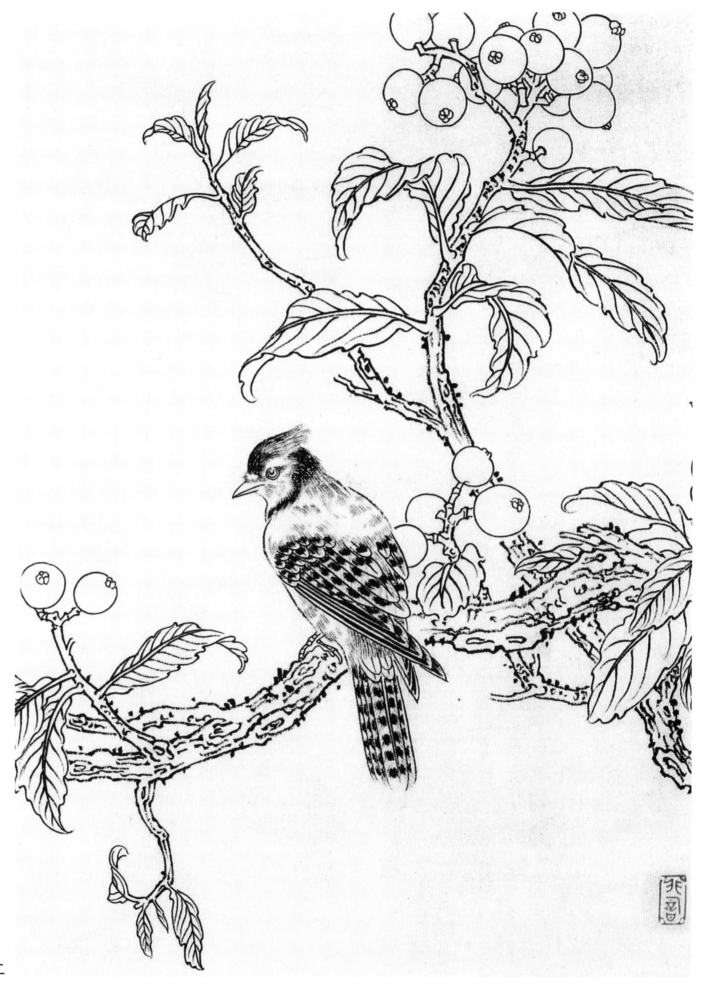

花鸟写生画稿二

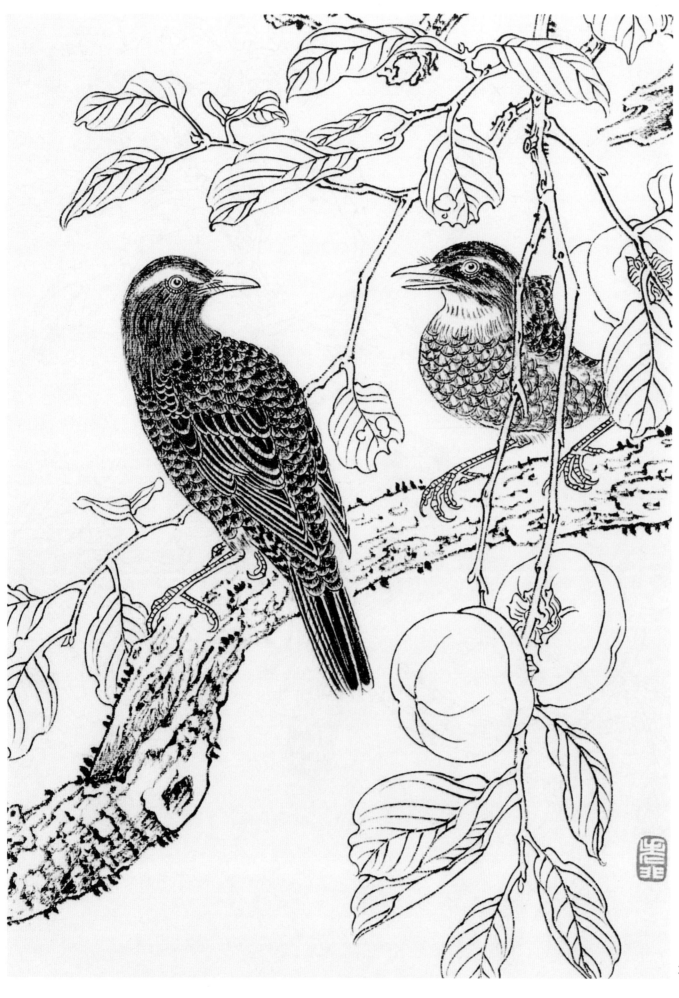

花鸟写生画稿三

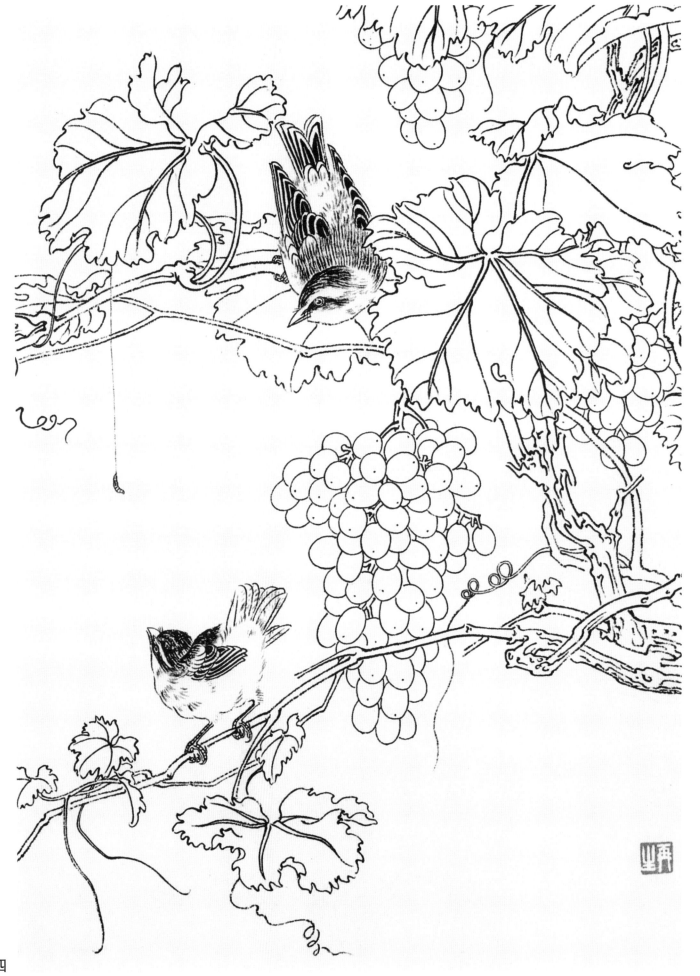

花鸟写生画稿四

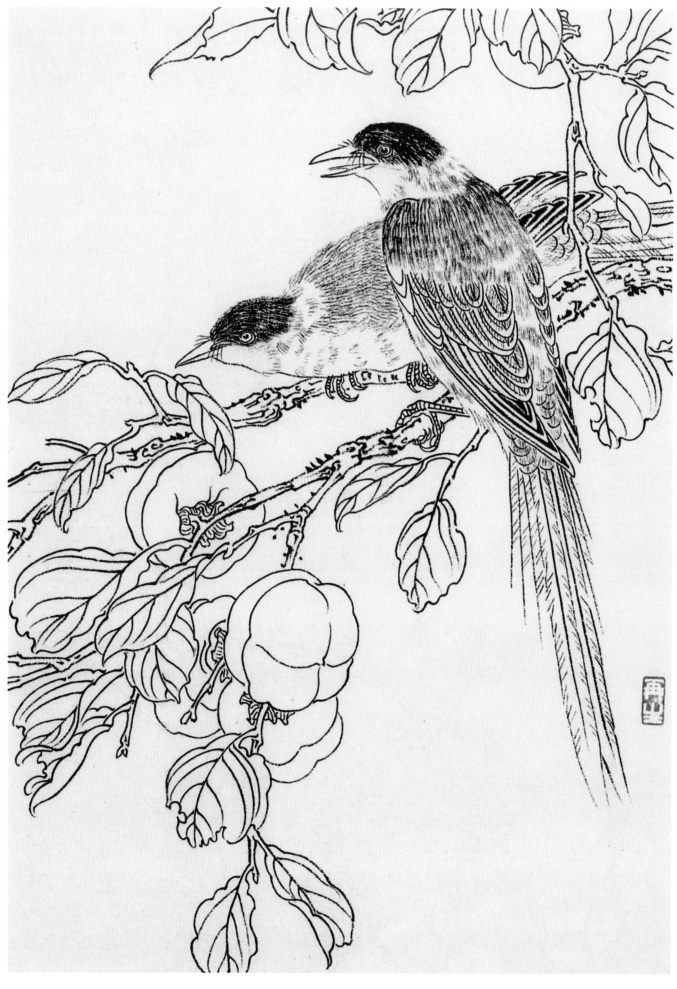

花鸟写生画稿五

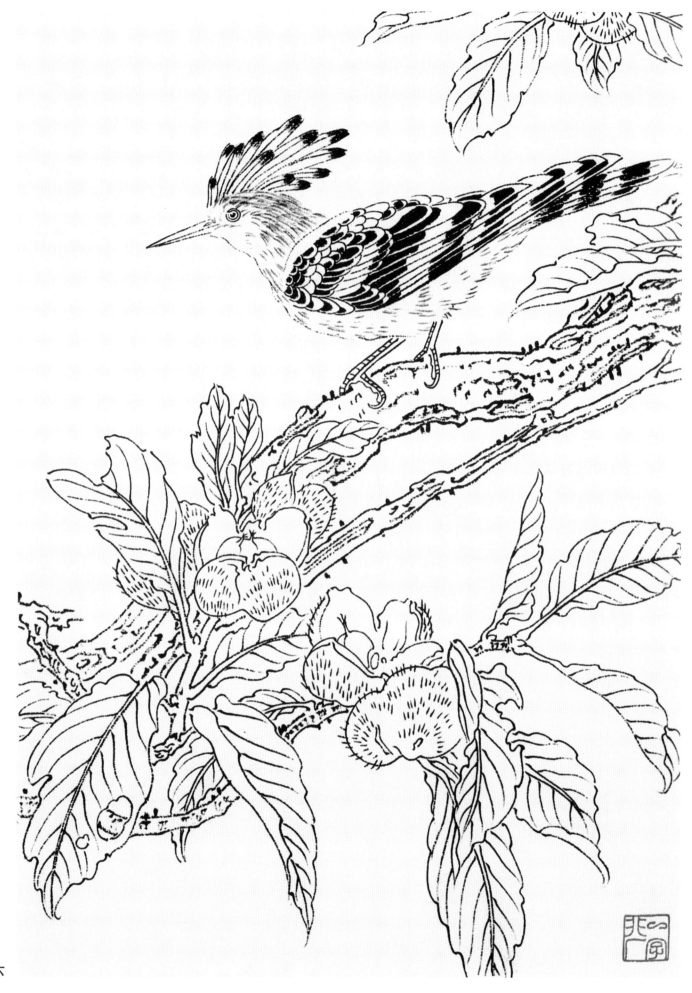

花鸟写生画稿六

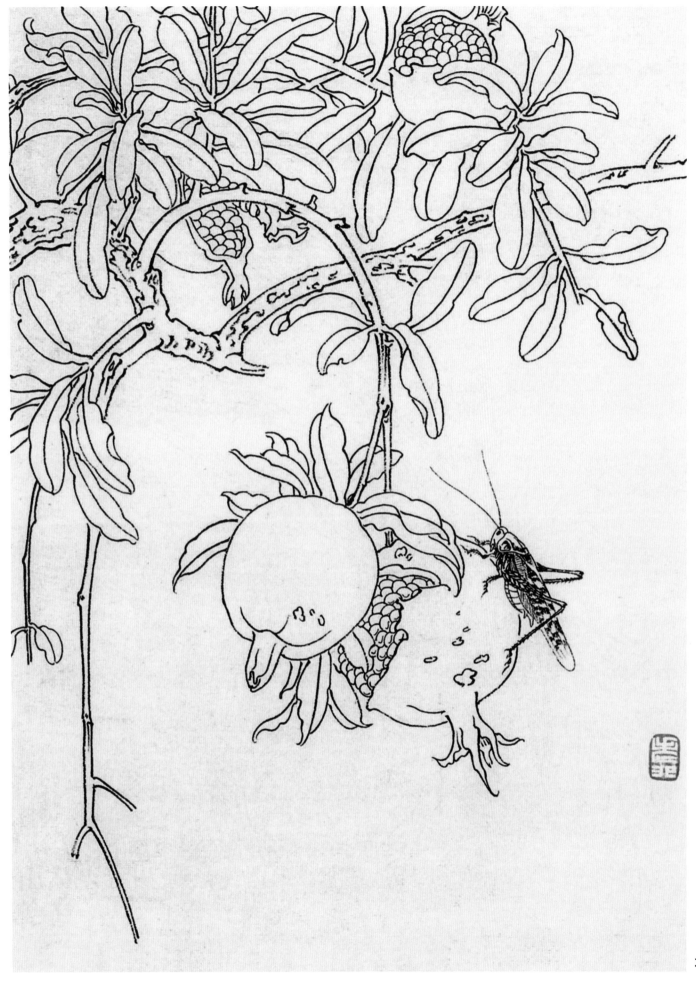

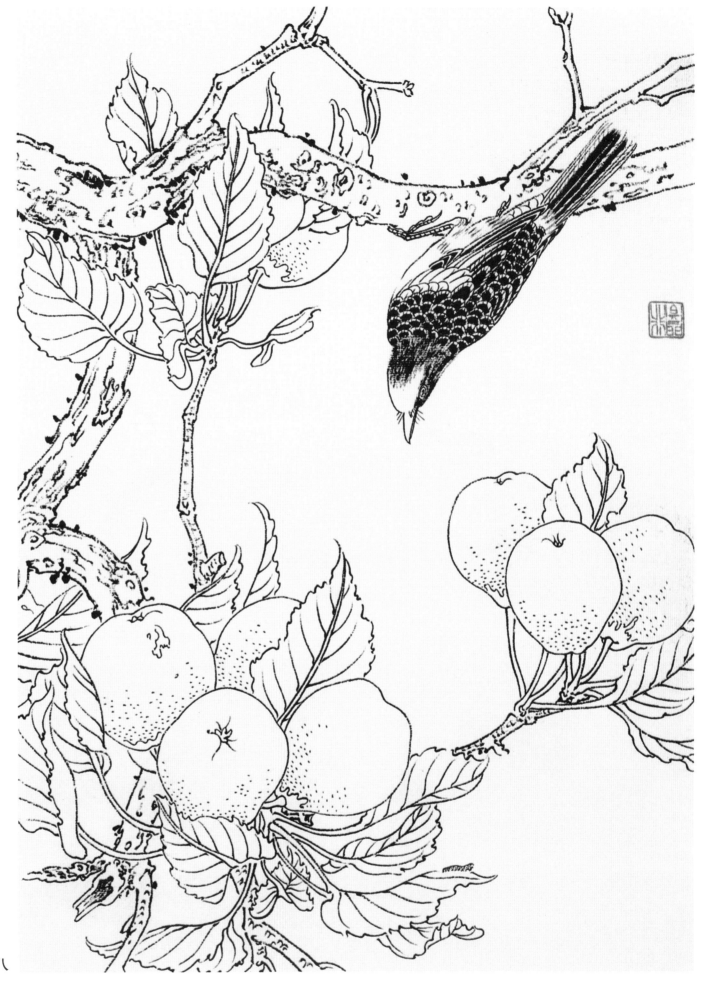

花鸟写生画稿八

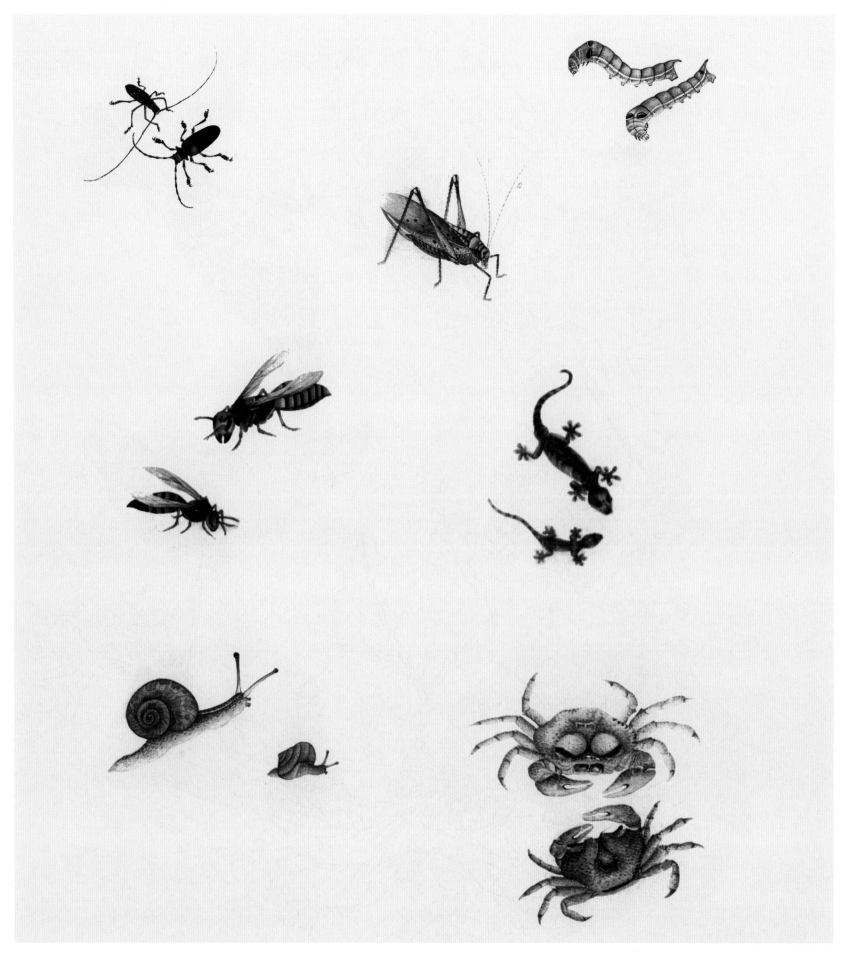

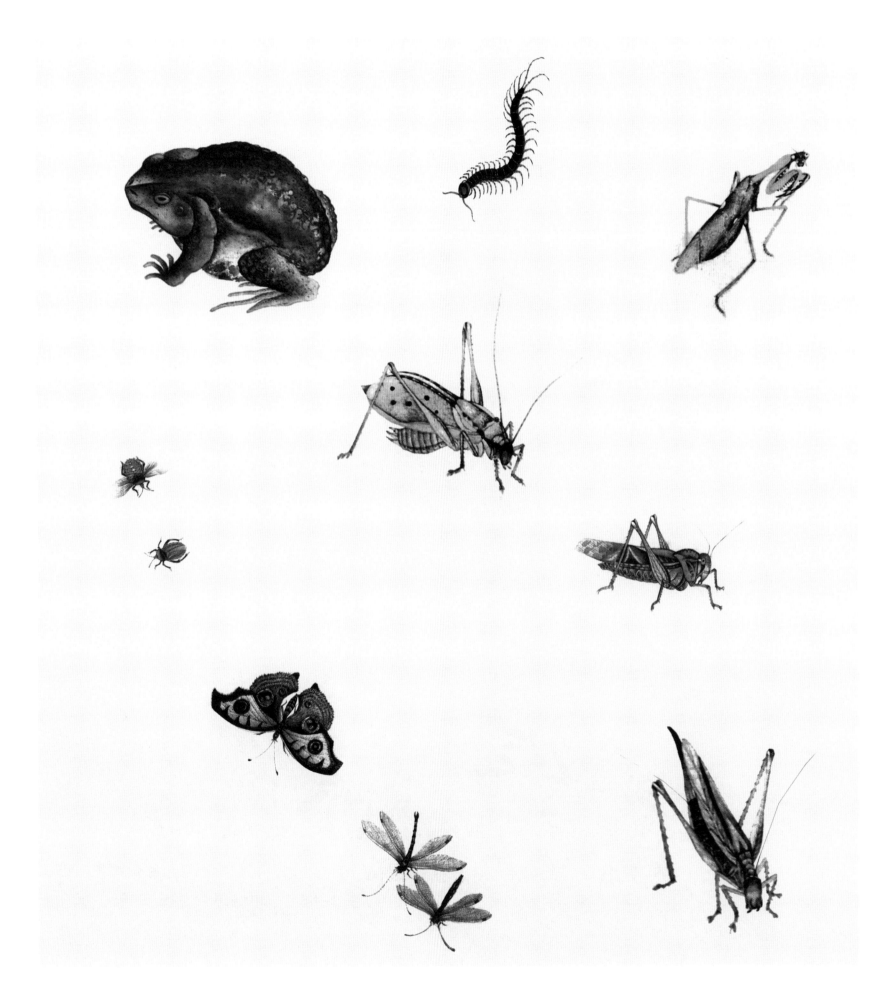

于非闇花鸟范画

自古以来，中国花鸟画的表现技法总不外有这么几个方面：一是勾勒法，就是勾染着色，用线勾形，形成敷色的方法，所谓双勾重染就是这个方法。二是没骨法，是不勾轮廓，只以丹粉点染而成。三是墨笔点染法，阴阳向背，仅以墨色浓淡而分，所谓用墨如兼五色，画家只运用水墨技法取得色彩的效果。四是白描法，纯用线条表现，双勾白描，不加色彩。五是勾花点叶法，这是勾勒与没骨结合的方法，"兼工带写"。六是写意法，不限颜色或墨色，随机着笔，所谓"不胶于形迹，只求意足"，而偏重气韵，力求神似的方法。

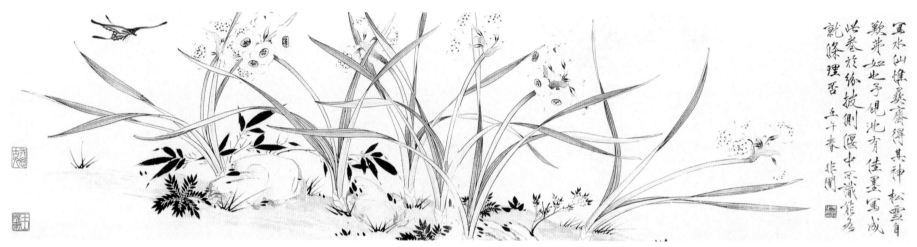

水仙长卷

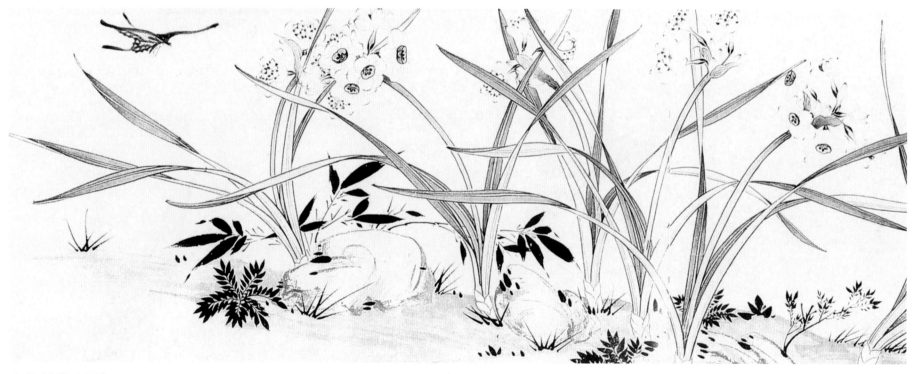

水仙长卷（局部）

美人蕉（局部）

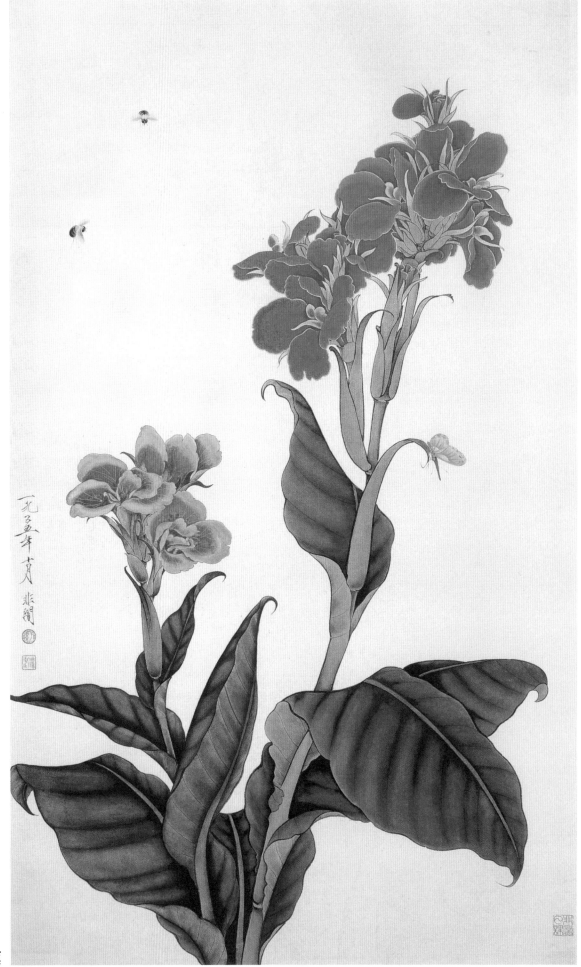

美人蕉

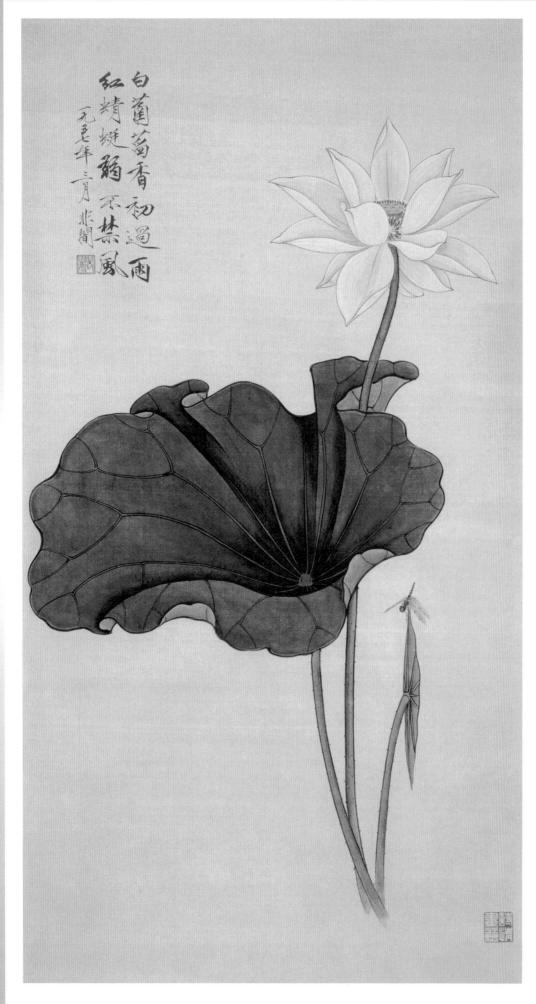

白蓮藕香初過雨
紅蜻蜓稍不禁風
己巳年三月 非闇

荷花（局部）

荷花

　　画家运用张弛有度的工笔语言、精微细腻的渲染，绘制了宁静的荷塘景色。一只蜻蜓立在荷叶上给画面带来了生气，使整幅画静中有动。

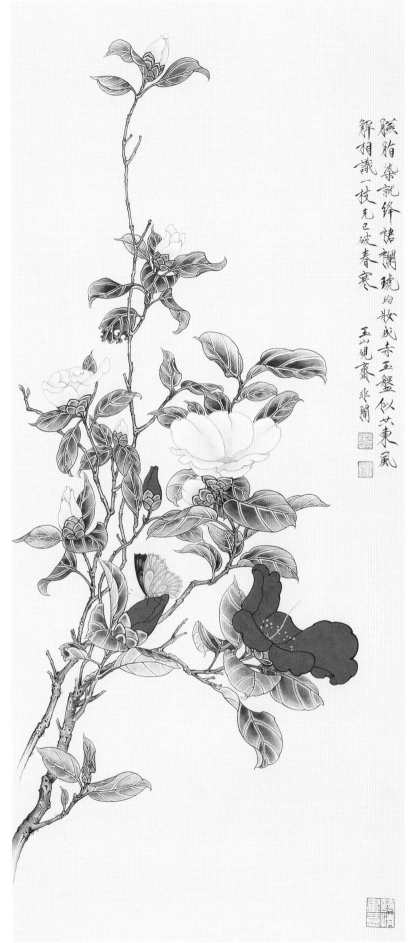

胭脂染就绛裙襕 琥珀妆成赤玉盘 似共东风
解相识 一枝先已破春寒
玉山砚斋 悲闇

红白茶花图

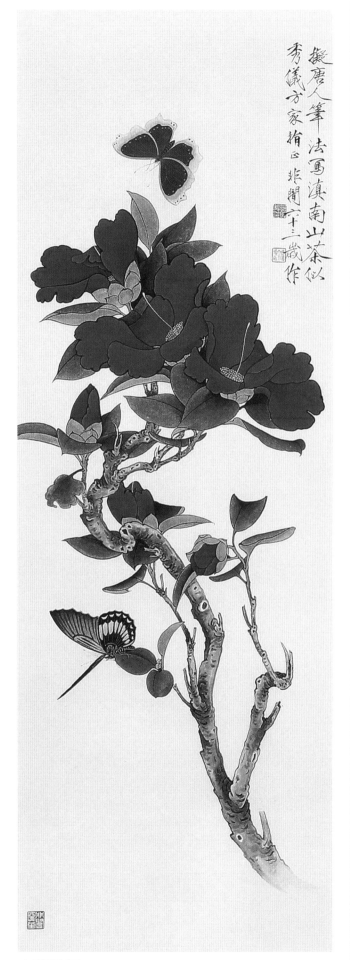

拟麋人笔法写滇南山茶 似
秀仪方家指正 悲闇十三岁作

山茶蝶舞

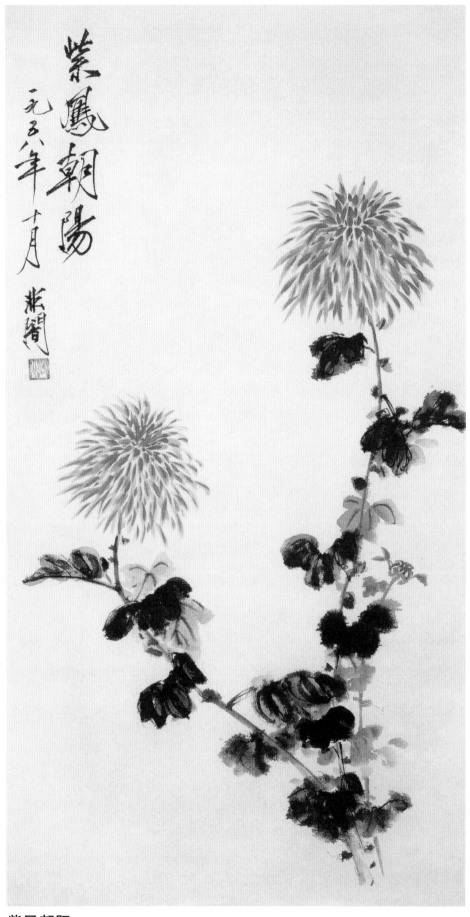

紫凤朝阳

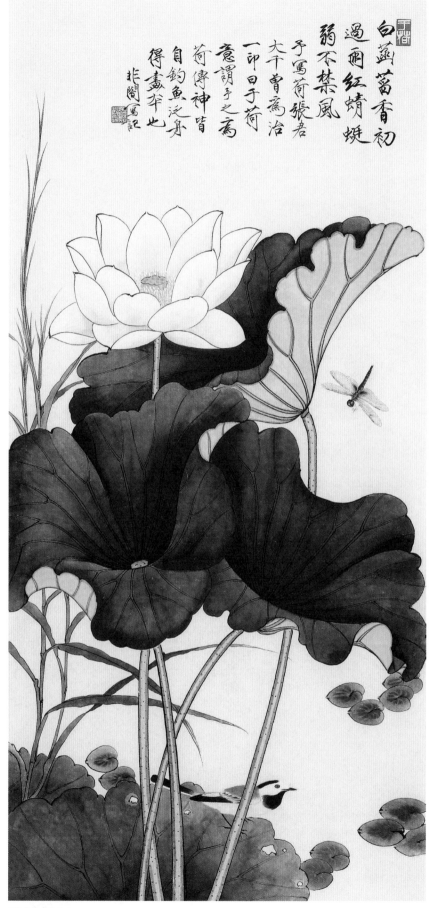

荷塘蜻蜓

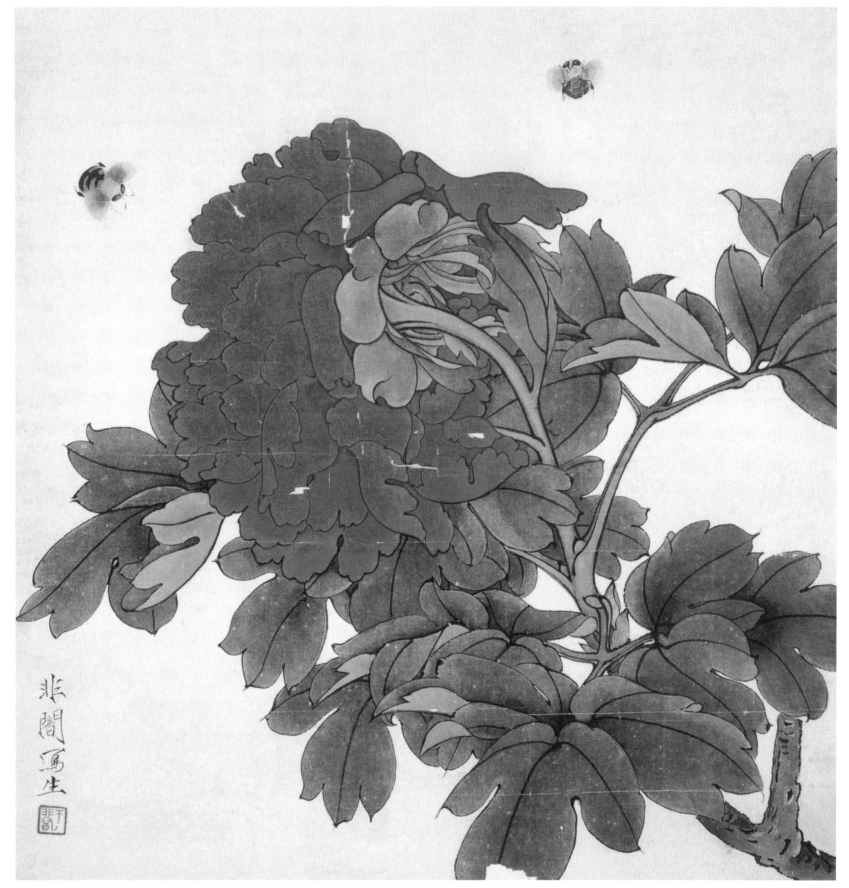

红牡丹

于非闇的牡丹几乎可以称"古今第一"。他的绘画作品中，宋人高古的气韵，精到的笔法与色彩的艳丽并不冲突，不会因"艳"而显出"俗"。艳美之色与高古之意，整体地贯穿在于非闇的作品之中，这是一种格调，也是识别其作品的根本。

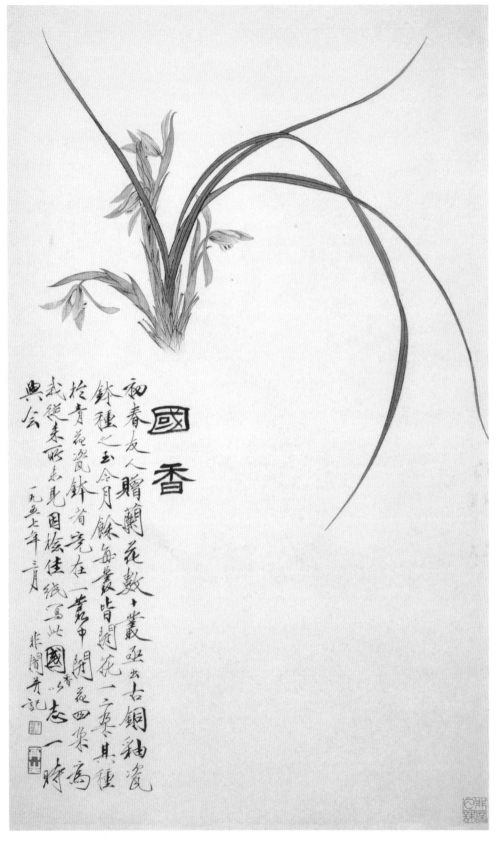

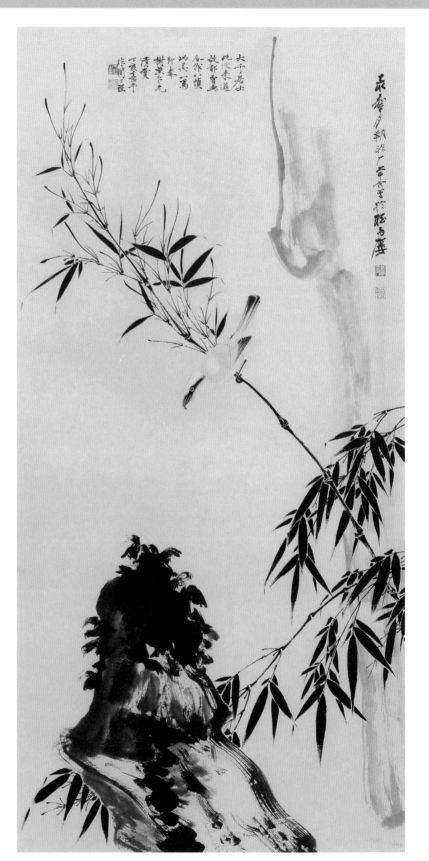

国香　　　　　　　　　　　　　　墨竹伯劳

丹柿（局部）

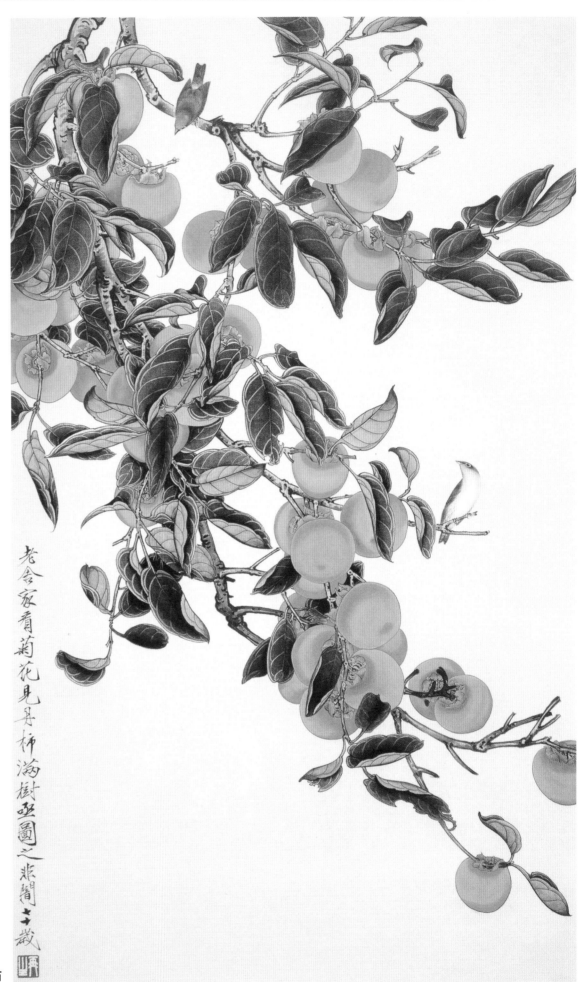

老舍家看菊花見丹柿滿樹亞圖之悲鴻七十歲

丹柿

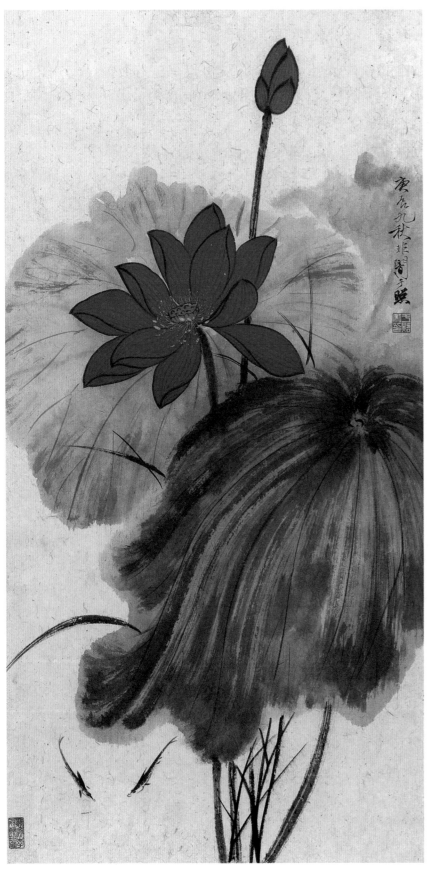

红荷游鱼

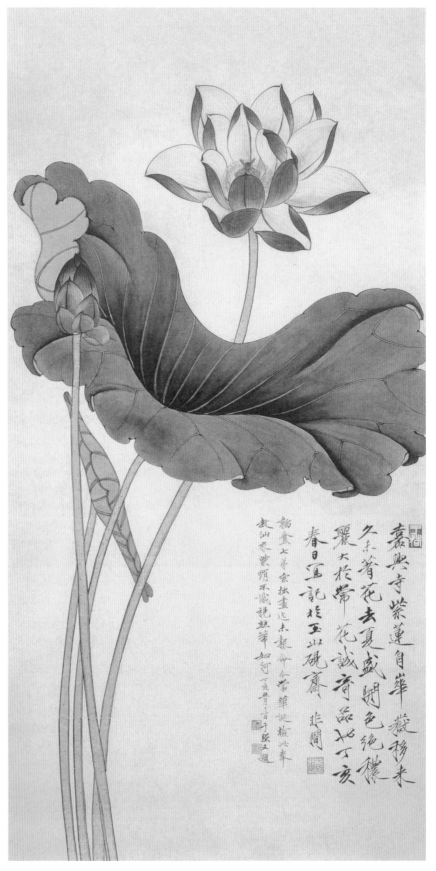

荷花

　　此幅图以深浅赭绿表现荷叶的向背，用笔挥洒自如，叶筋勾得疏密得当，以墨双勾荷花，淡设水色，用笔虚实相间，意气相连。画家并不是单纯地摹写物象，而是在其中寄予无限的情思。

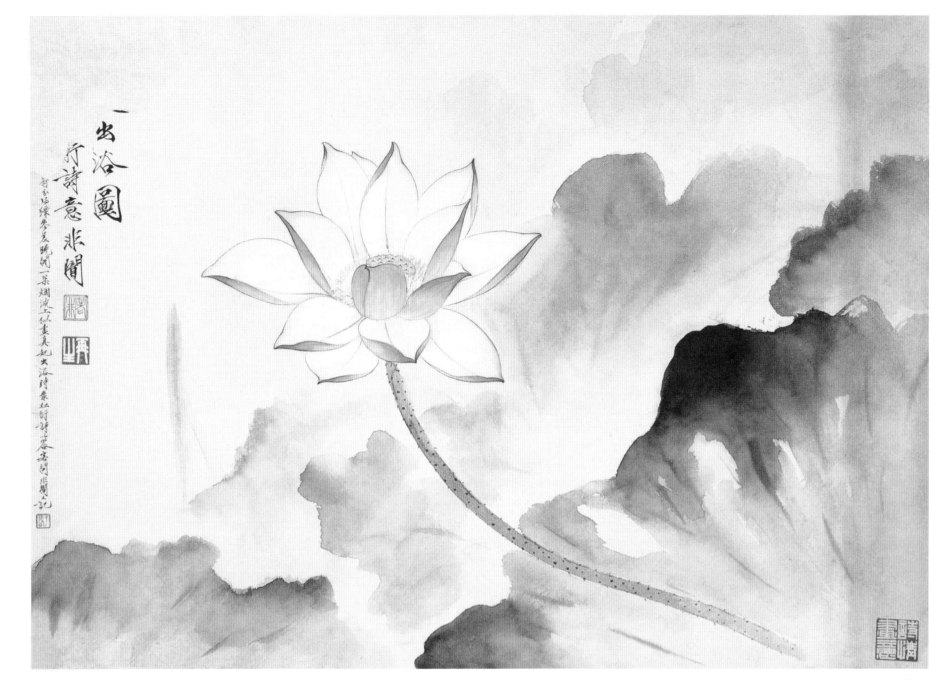

出浴图

花鸟画构图的关键，主要是研究部分与部分的关系，以及题材的主次关系。画面上的主要部分与次要部分必须分明。部分间的关系不清，就没有统一性；主要与次要不分，就没有重心点。所以在一幅画的构图上，必须考虑宾主、大小、多少、轻重、疏密、虚实、隐显、偃仰、层次、参差等关系，就是要宾主有别、大小相称、多少适量、轻重得宜、有疏有密、有虚有实、或隐或显、或偃或仰、层次分明、参差互见，这些关系，必须精心审度，也就是要我们很好掌握对比、调和、节奏、均衡等有关于形式美的法则。

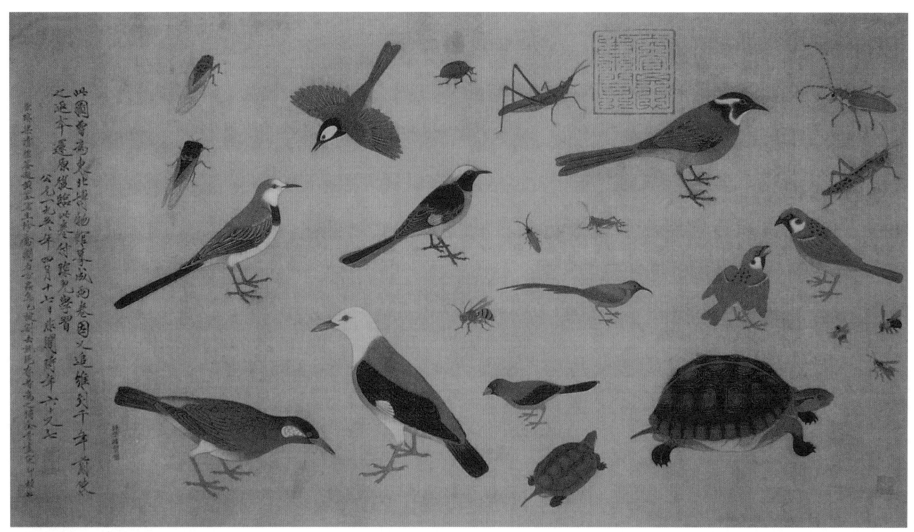

临黄荃《写生珍禽图》

　　花鸟画发展到了五代，徐熙、黄荃并起。徐熙极擅写生，其画先以墨色写枝叶蕊萼，然后敷色，呈骨气风神之态，为古今第一，史称水墨淡彩派；黄荃集薛稷、刁光胤、滕昌祐诸家之长，先以墨笔勾勒，再敷色彩，呈浓丽精工之状，为世所未有，史称"双勾体"。这是于非闇临摹黄荃的《写生珍禽图》。

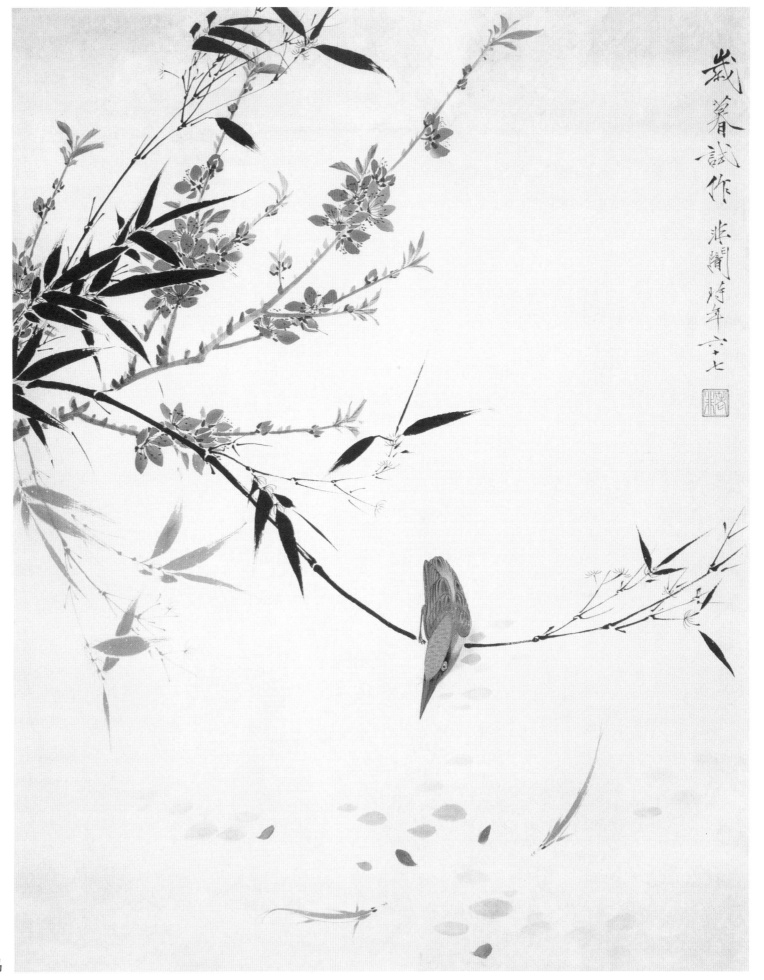

歲暮試作 非闇時年六七 [印]

桃花翠鳥

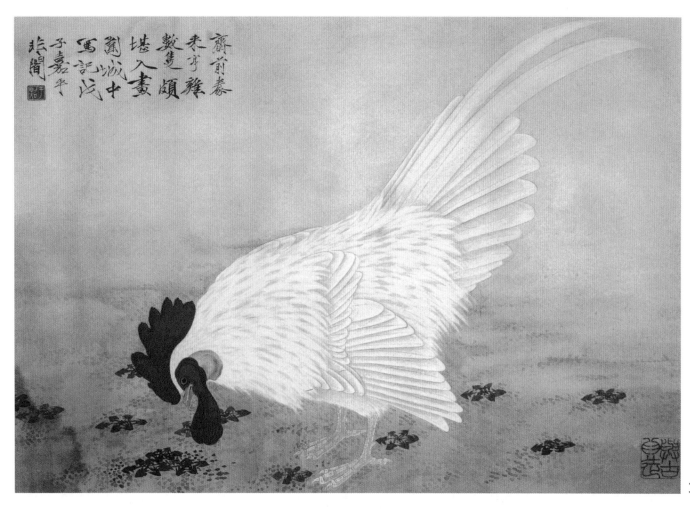

齋前春来不难数隻翩入画图闹城中写记戊子嘉平悲鸿

大吉图

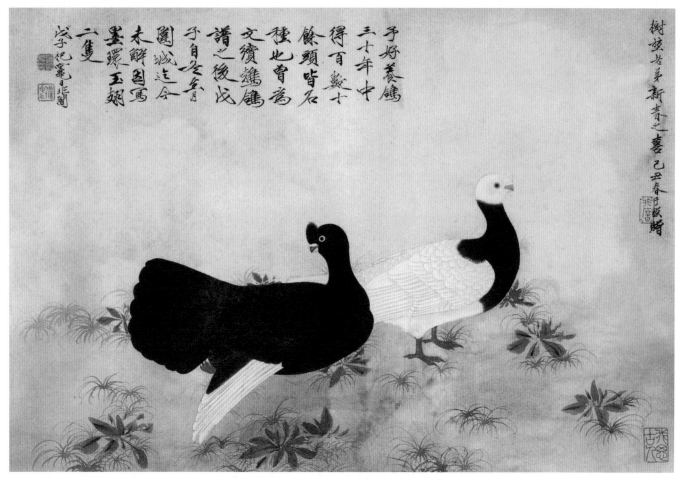

予好養鴿三十年中得百數十餘頭皆名種此皆為文贖鴛鴦譜之後戊子自冬身闹城逞今未解困为墨環玉翅二隻戊子紀氣悲鸿

樹荳苔苌新春之喜己丑春于歇暗

双鸽图

44

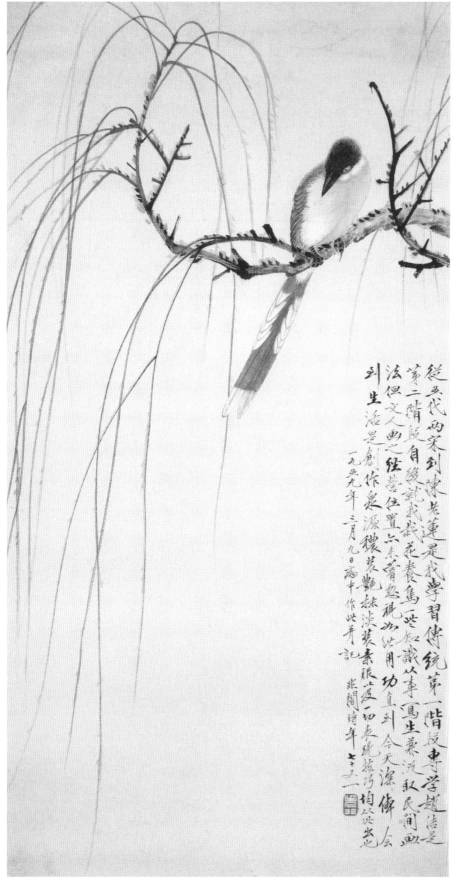

喜鹊柳树

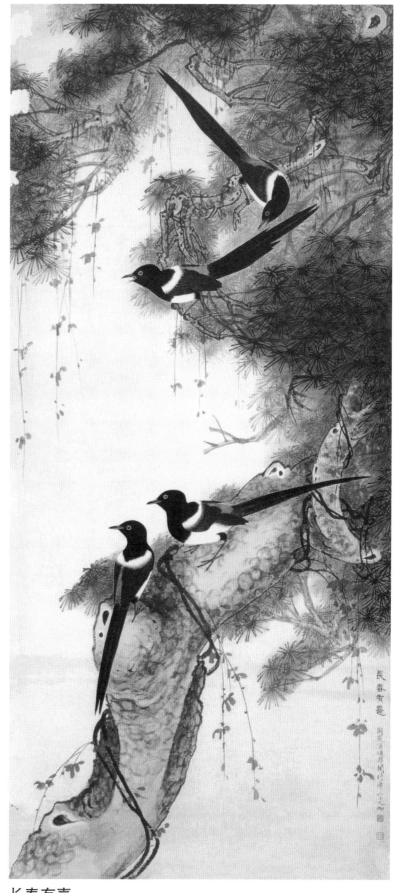

长春有喜

　　于非闇是由院体工笔花鸟画传统走向现代
的艺术家。此画骨力坚实，构图严谨。

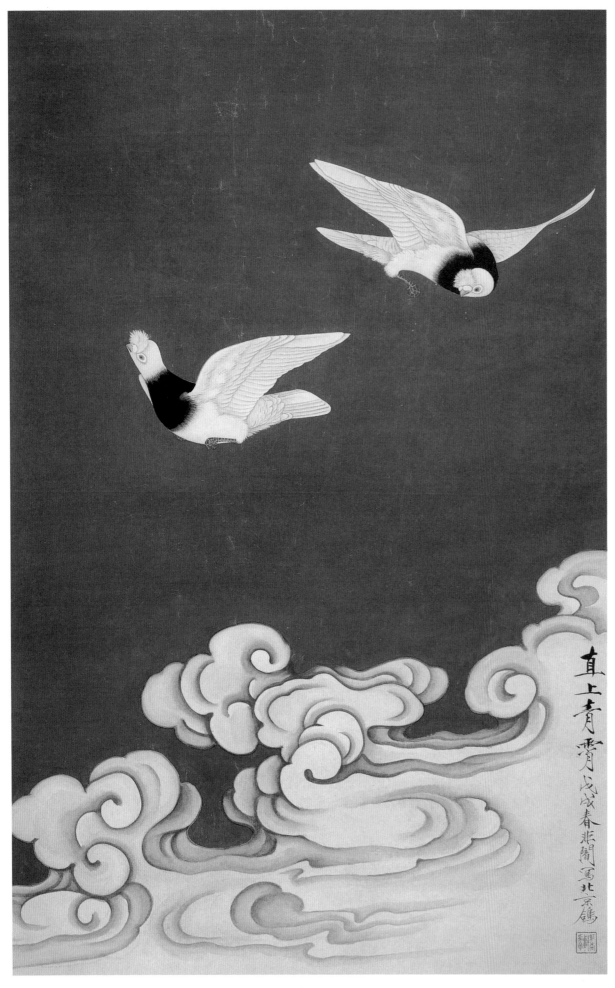

直上青霄

　　画中为飞翔的瑞鸽。鸽子的羽毛颜色极
尽变化之妙，与祥云的色彩变幻颇为呼应。
整体构图生动、精到，耐人寻味。

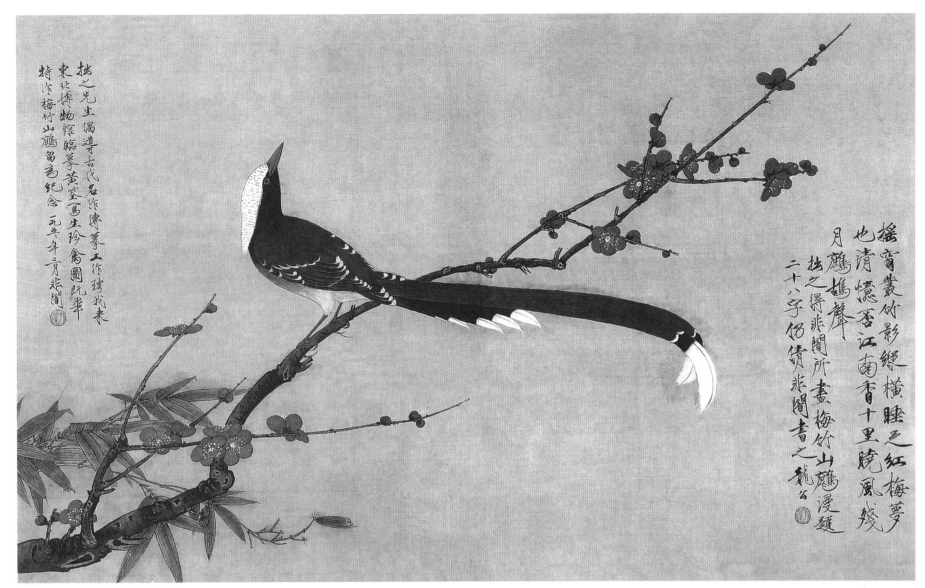

梅竹山鹩图

　　构图一般用均衡法，均衡法中的照应即"力的均衡"，也是国画构图上所常采用的。花和鸟的处理和盘托出，暴露无遗，就没有余味，所以有些部分要藏，有时要"意到笔不到"。

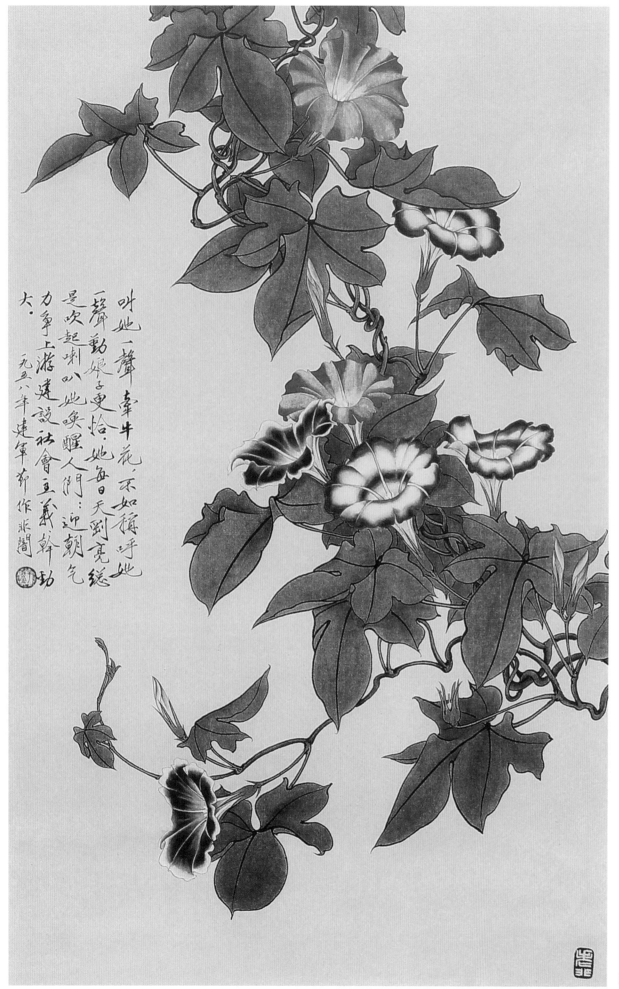

叫她一聲牽牛花，不如稱呼她
一聲勤娘子更恰。她每天到亮綫
是吹起喇叭叫她喚醒人們：迎朝气
力爭上游建設社會主義幹勁
大。一九五八年建軍節作非闇

牽牛花

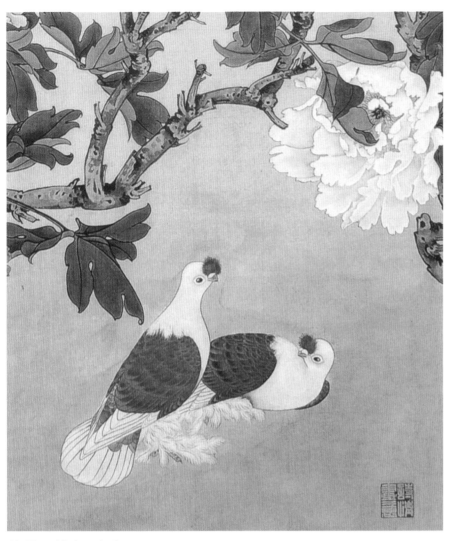

牡丹双鸽（局部）

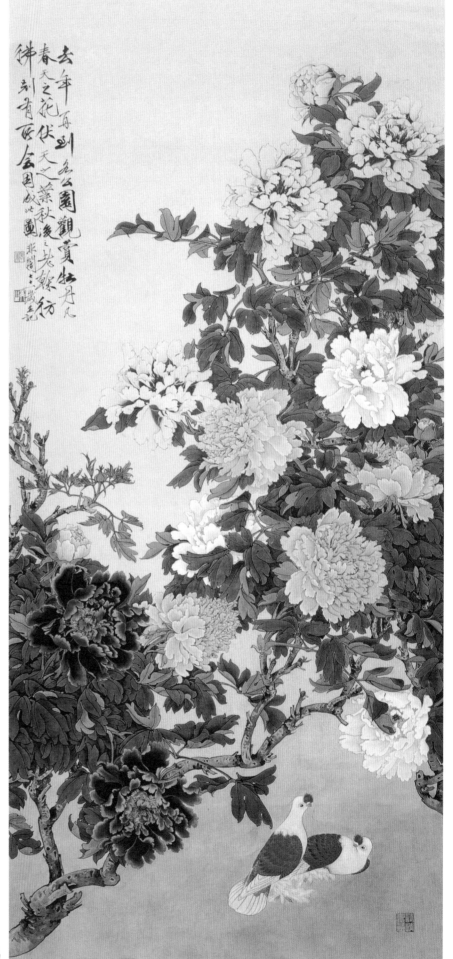

牡丹双鸽

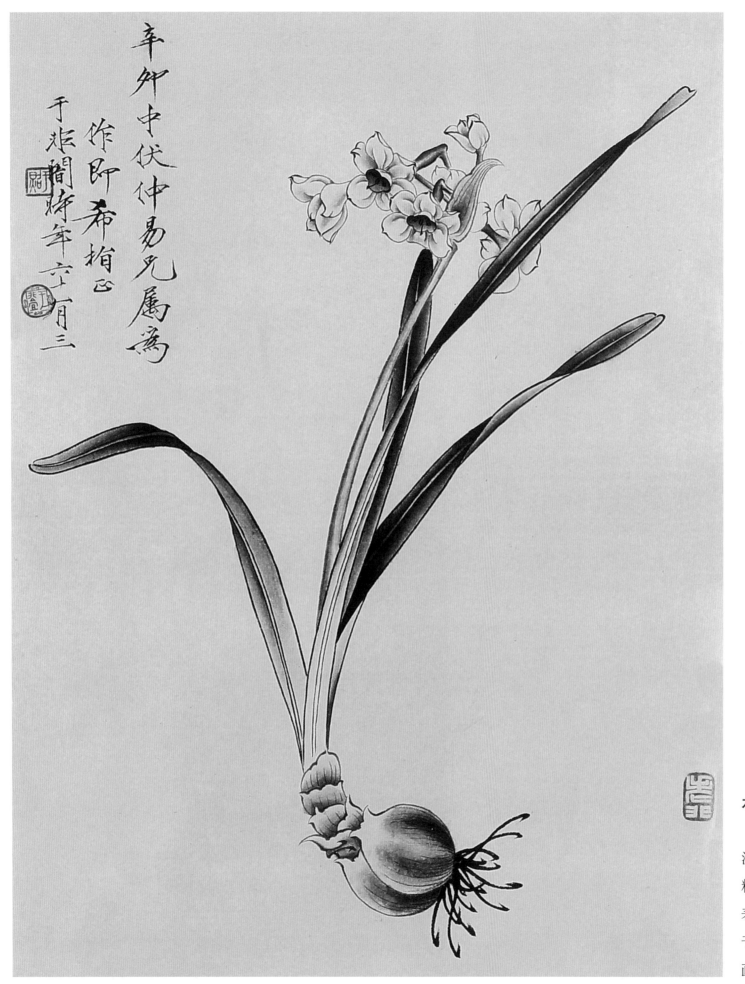

辛卯中伏仲易兄属为
作即希拈正
于非闇辉年六月三

水仙

　　这幅画构图严谨，用笔
流畅，工笔用的线条浓淡、
粗细、虚实、轻重、刚柔，
表现得十分到位，显示出了
于非闇所具有的扎实的中国
画功底。

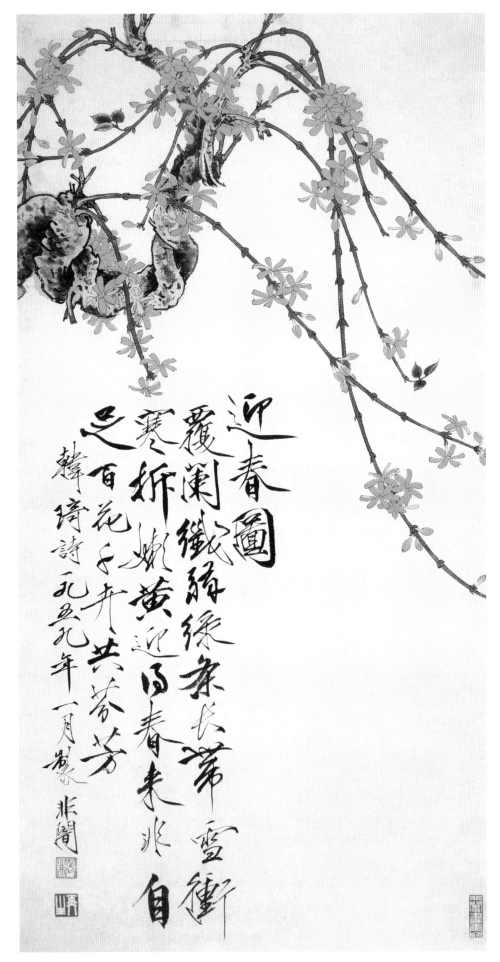

迎春

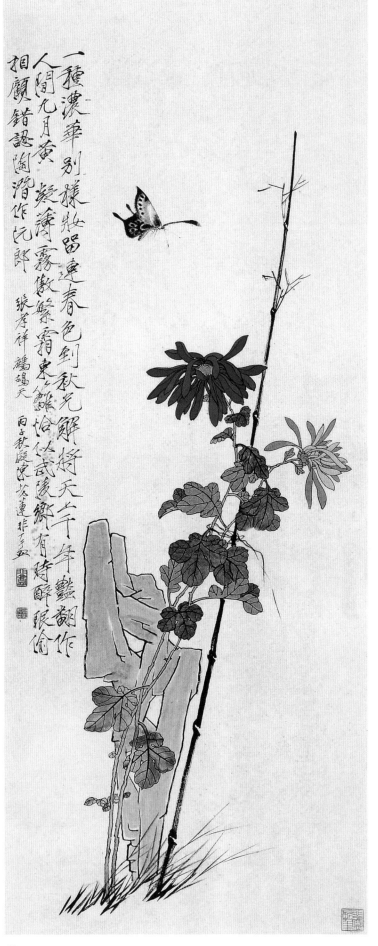

菊石图

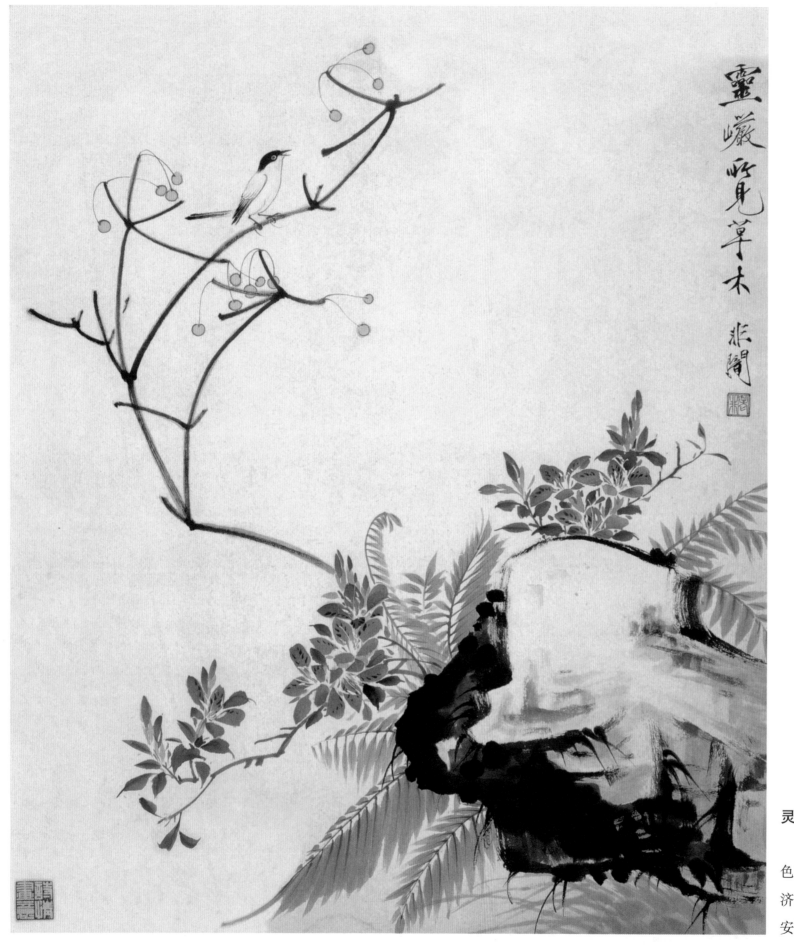

靈巖覓草木　非闇

灵岩所见草木

整幅图构图简洁，颜色清雅明朗，花鸟动静相济，一片自然和谐，深得安逸之真趣。

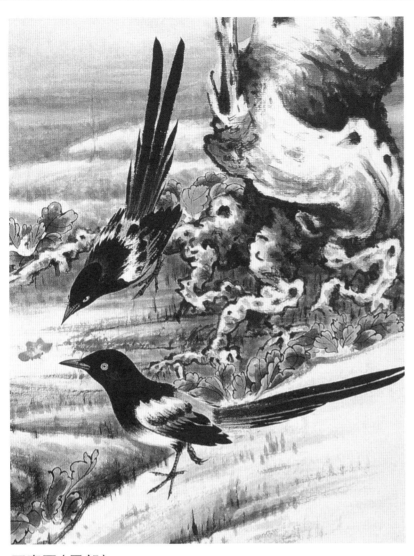

四喜图（局部）

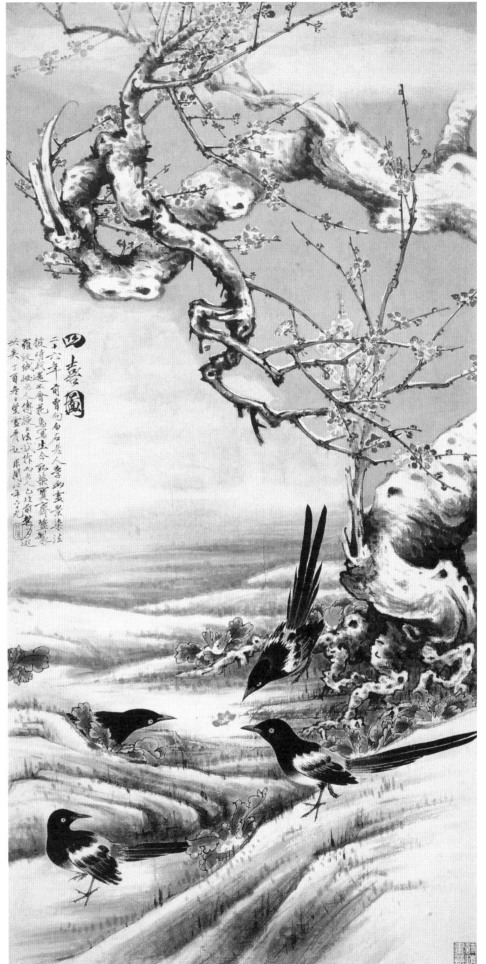

四喜图

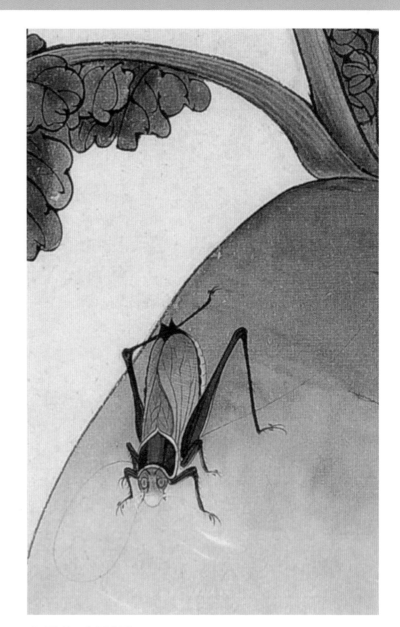

心里美（局部）

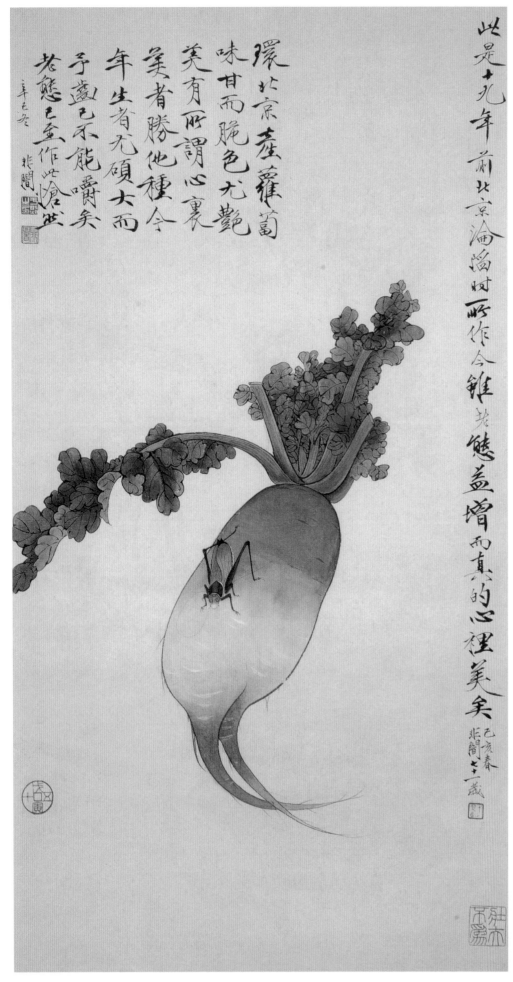

環北京產蘿蔔
味甘而脆色尤艷
美有所謂心裏
美者勝他種今
年生者尤碩大而
予嘗已不能置爵矣
若態已盃作此惊世
辛丑冬 非闇

此是十九年前北京淪陷時所作今錐老態益增而真的心裡美矣
己亥春 非闇七十一歲

心里美

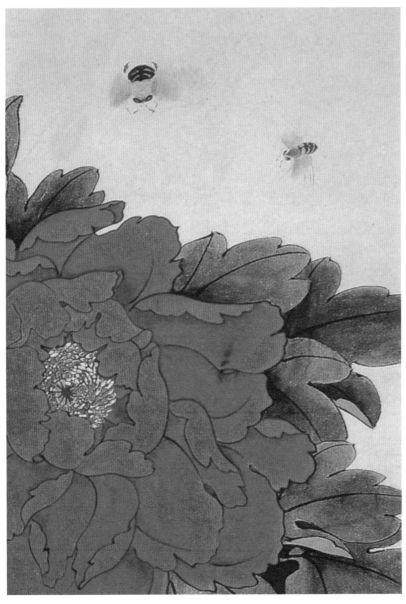

牡丹（局部）

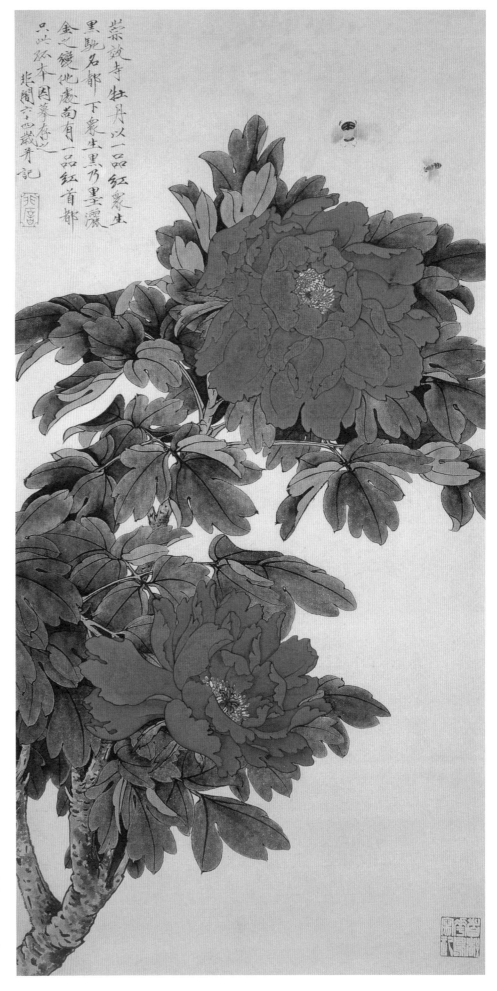

牡丹

　　画中盛开的牡丹娇柔妩媚，层层晕染的花瓣丰满滋润，色彩柔婉鲜华。笔力雅健雄厚，花叶与枝干穿插有序，主次分明，立体效果极佳。整个画面给人端庄秀丽之感。

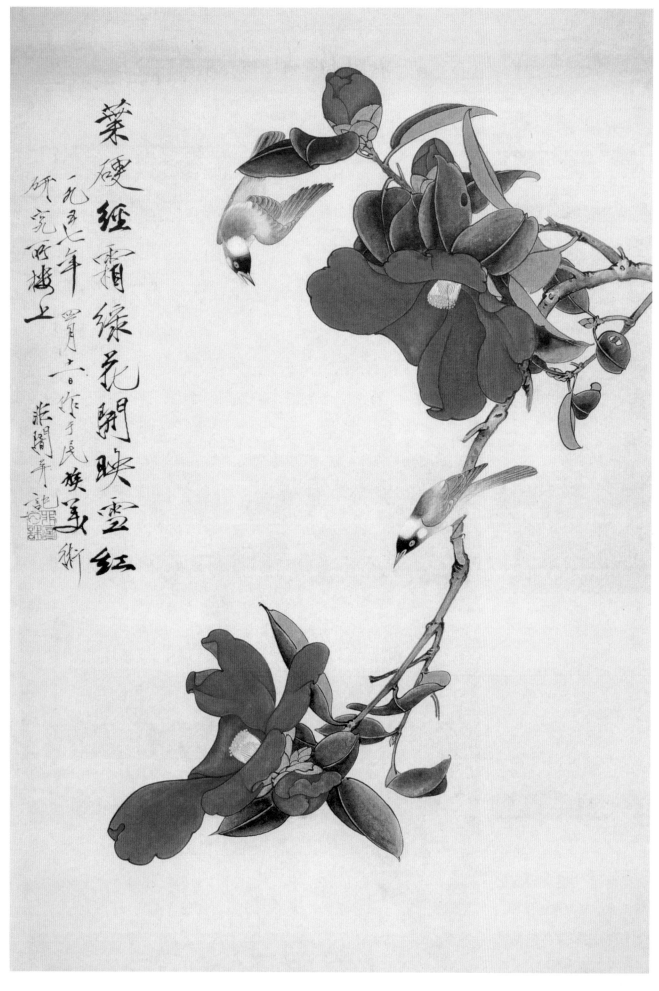

叶硬经霜绿 花开映雪红

一九九七年腊月六作于民族美术研究所楼上 张开蒂诗

山茶白头

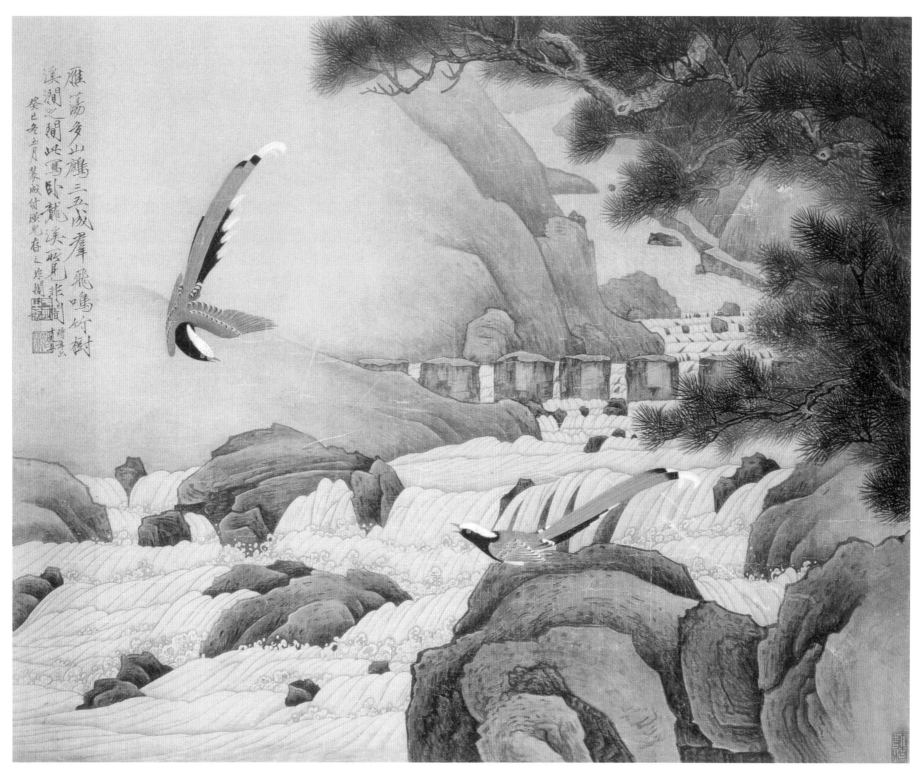

雁荡山鸪

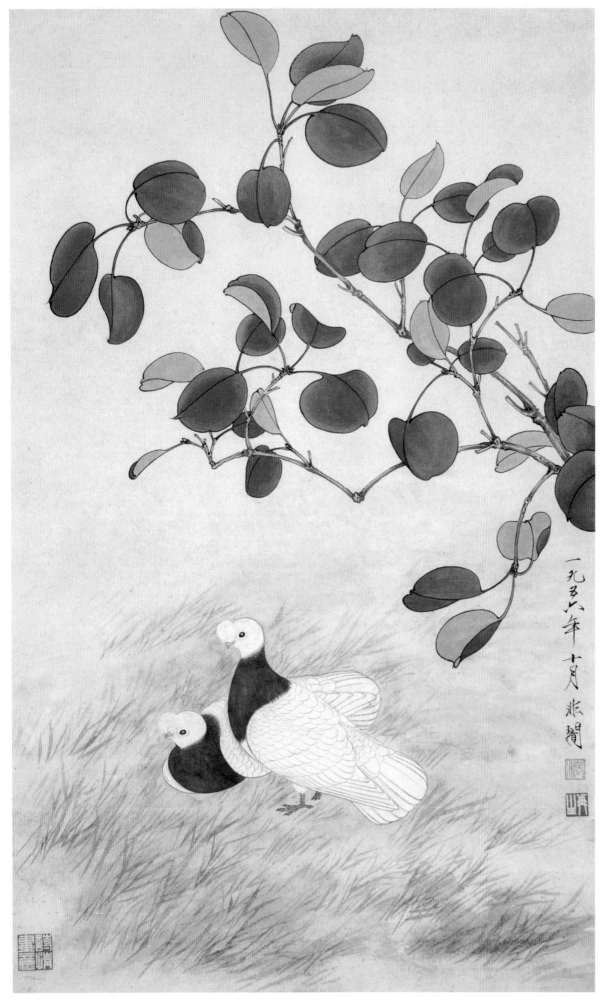

红叶鸽子

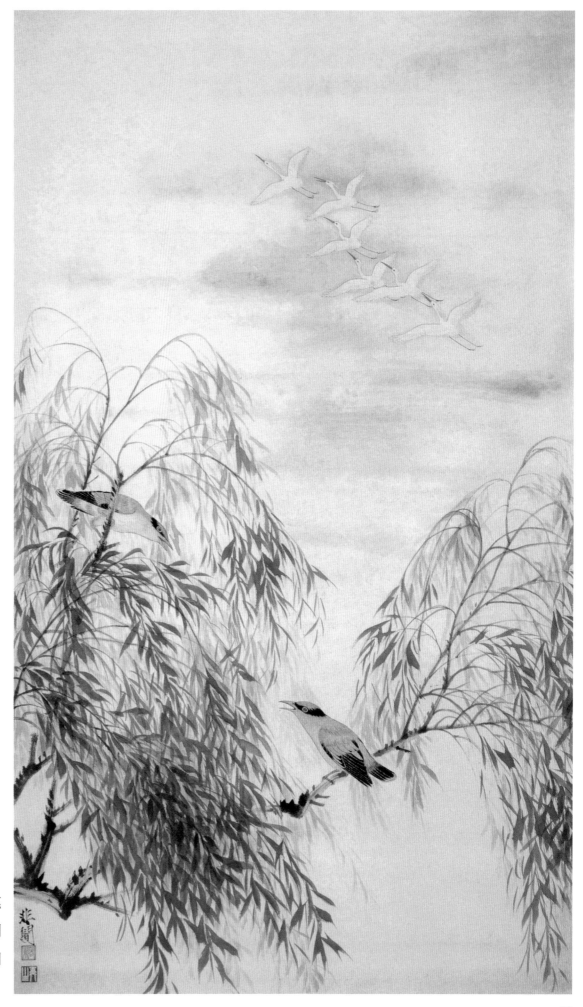

杜甫诗意

　　这幅画构图严谨，用笔流畅，工笔用的线条浓淡、粗细、虚实、轻重、刚柔，表现得十分到位，显示出了于非闇所具有的扎实的中国画功底。

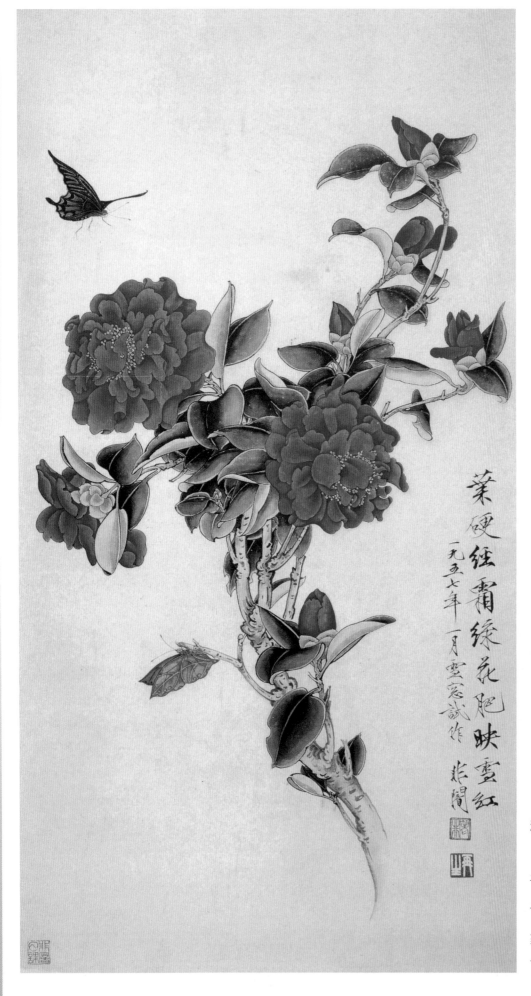

葉硬經霜綠花肥映雪紅
一九五七年一月雲窗試作 非闇

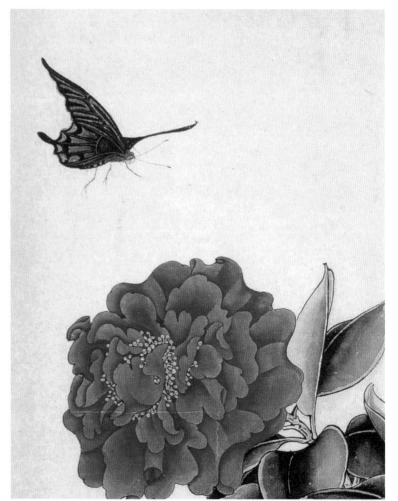

粉红牡丹（局部）

粉红牡丹

　　图中花卉从茎干、枝叶到花头的用线严谨讲究，劲挺有力；蝴蝶、枝叶之墨与花卉设色形成对照，富贵典雅并具有装饰性。画家抓住了对象瞬间的动态特点，如蝴蝶似欲飞舞，动态极为准确传神。

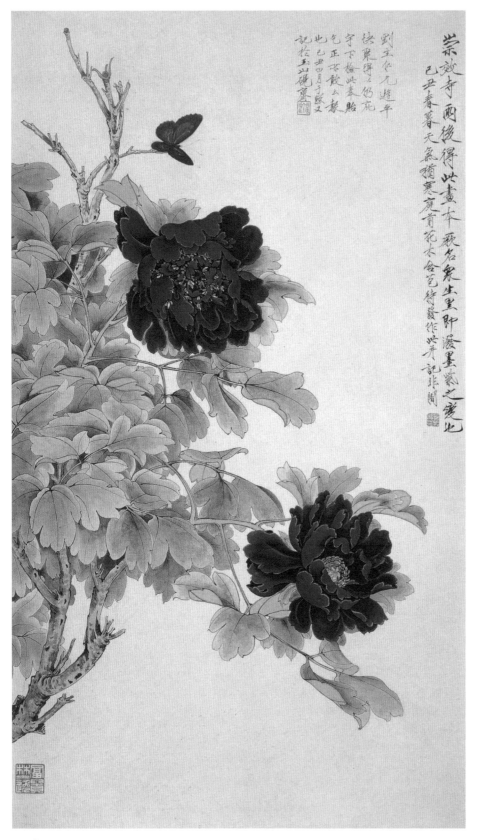

画众生黑

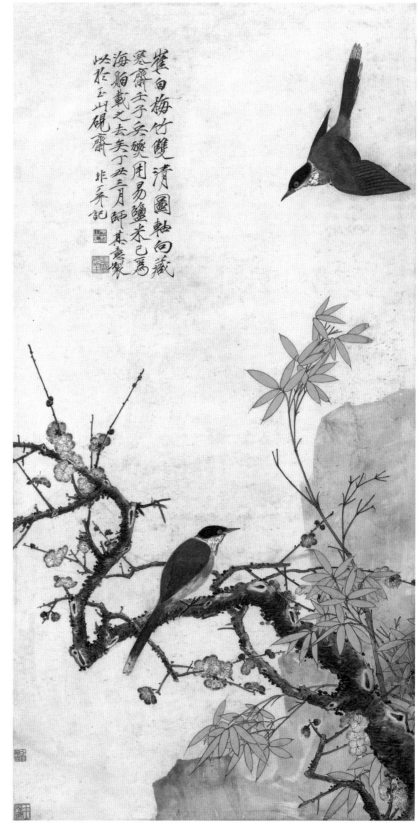

仿崔白《梅竹双清图》

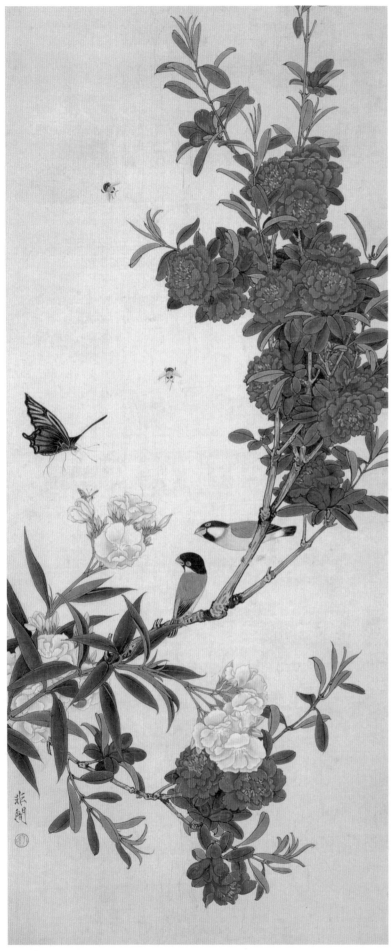

四季花鸟屏之一

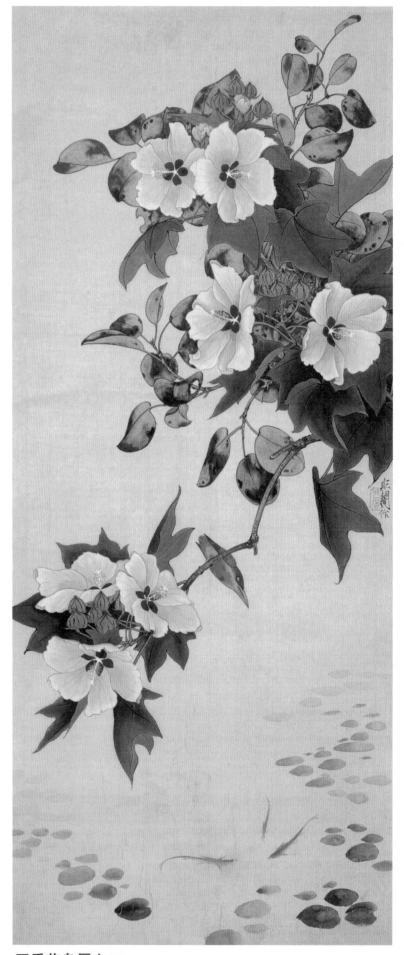

四季花鸟屏之二

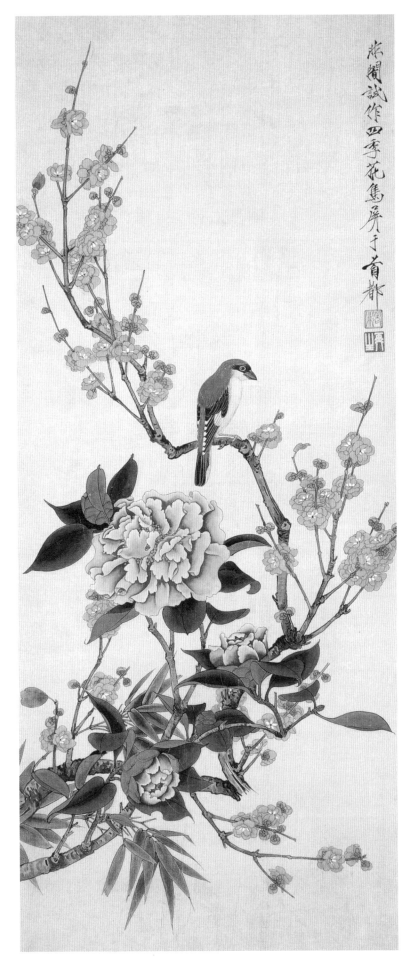

四季花鸟屏之三

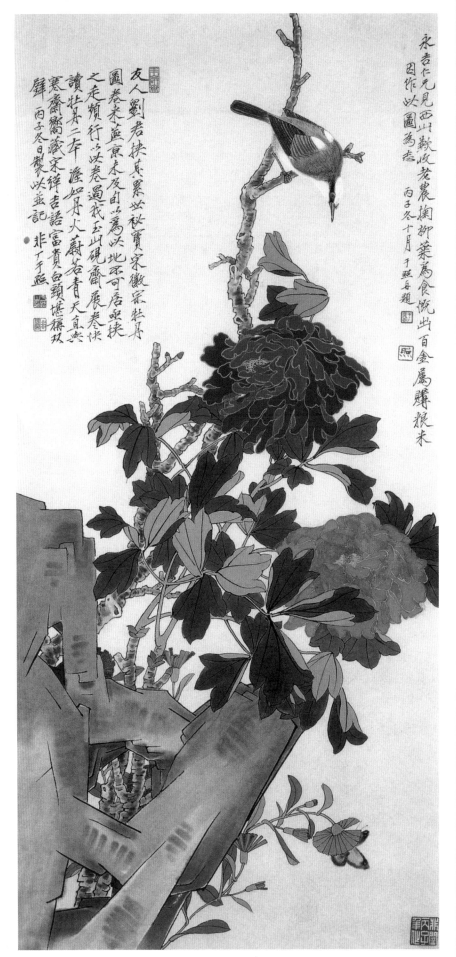

富贵白头

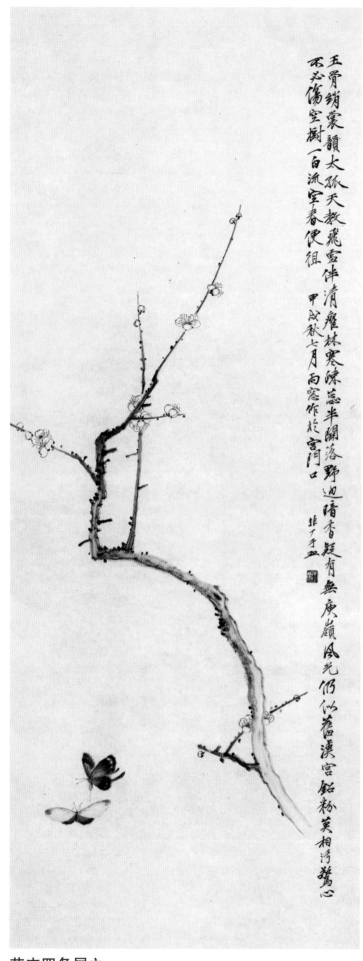

玉骨銷豪韻太孤　天教飛霙伴清癯　林寒凍蕊半開　落野邊暗香疑有無　庚嶺風光仍似舊　漢宮鉛粉莫相污　驚心不必傷空樹一白流空春便租

甲戌秋七月雨窗作於宣門口

非丁手並 🔲

花卉四条屏之一

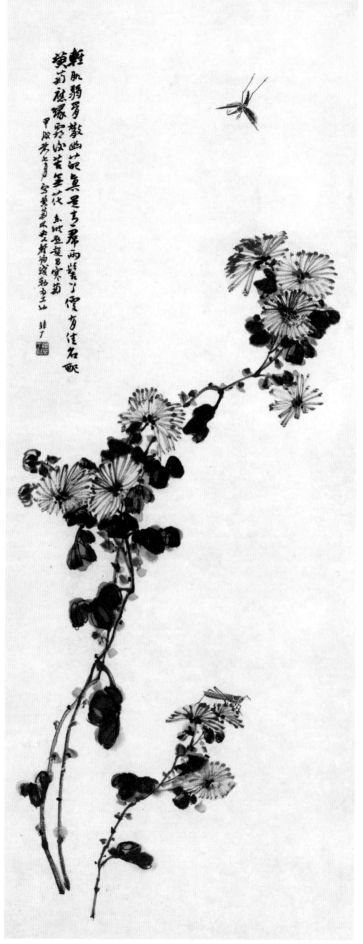

輕肌翡翠散幽花　無是高居兩紫子霞有佳名也　黄菊礙家窓沙苦生花　東洲亞渔吕寶菊

甲戌秋午月宣黃菊不必畔帅殘勃方士山

非丁 🔲

花卉四条屏之二

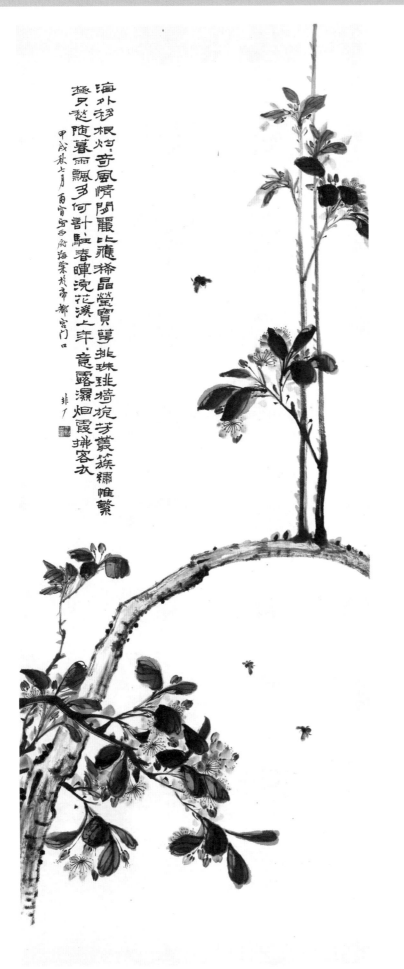

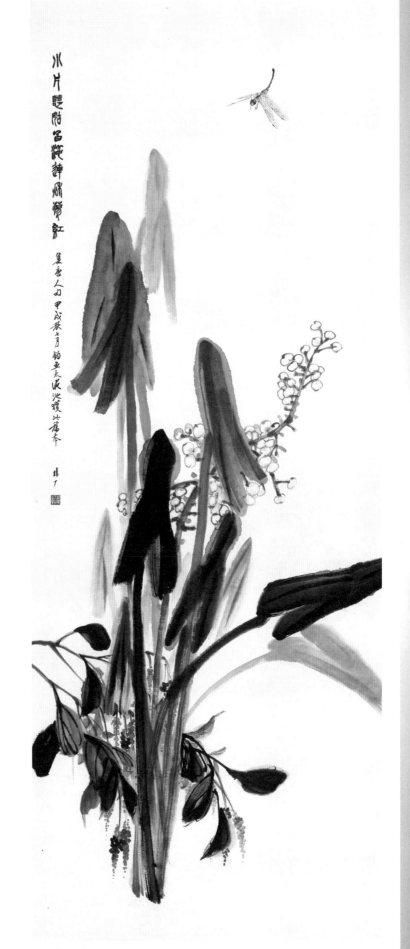

花卉四条屏之三 花卉四条屏之四

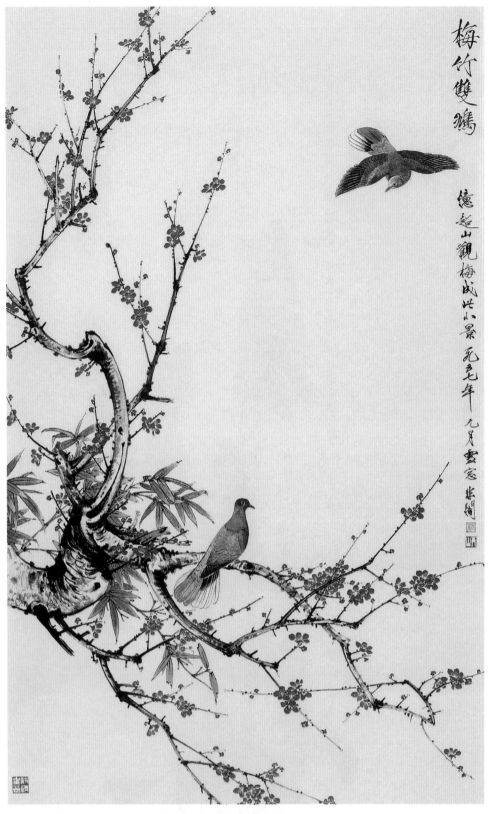

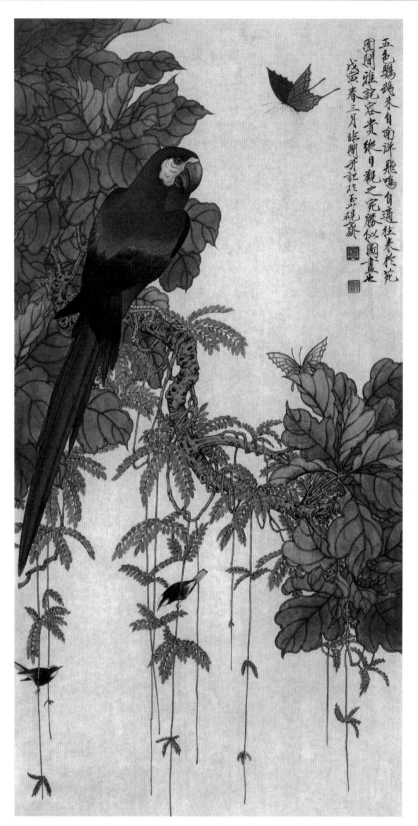

梅竹双鸠

五色鹦鹉

小枝与主干之间在穿插避让上井然有序，主次关系明确，表现技巧生动自然。主干线条虽然粗犷却不显粗糙，笔势稳重结实，细致的皴擦使枝干具有很强的立体效果，再加上淡赭色的渲染，很有些西画的韵味。

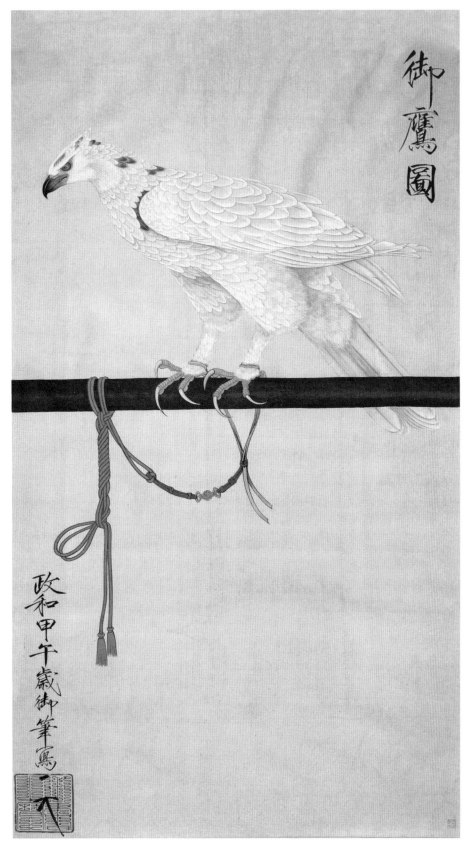

御鹰图

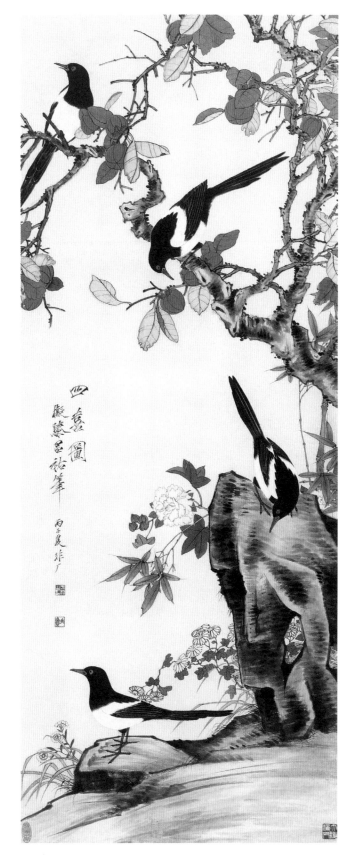

四喜图

　　此图描绘春日的园林一隅，是于非闇拟画家滕昌佑笔意而实出己貌的工笔花鸟精品。图中使牡丹、柿子、喜鹊共聚一轴，代表玉堂富贵、添喜长寿，寓意吉祥美好。画面色彩明丽而不流俗，堂皇富贵又具文人雅致。

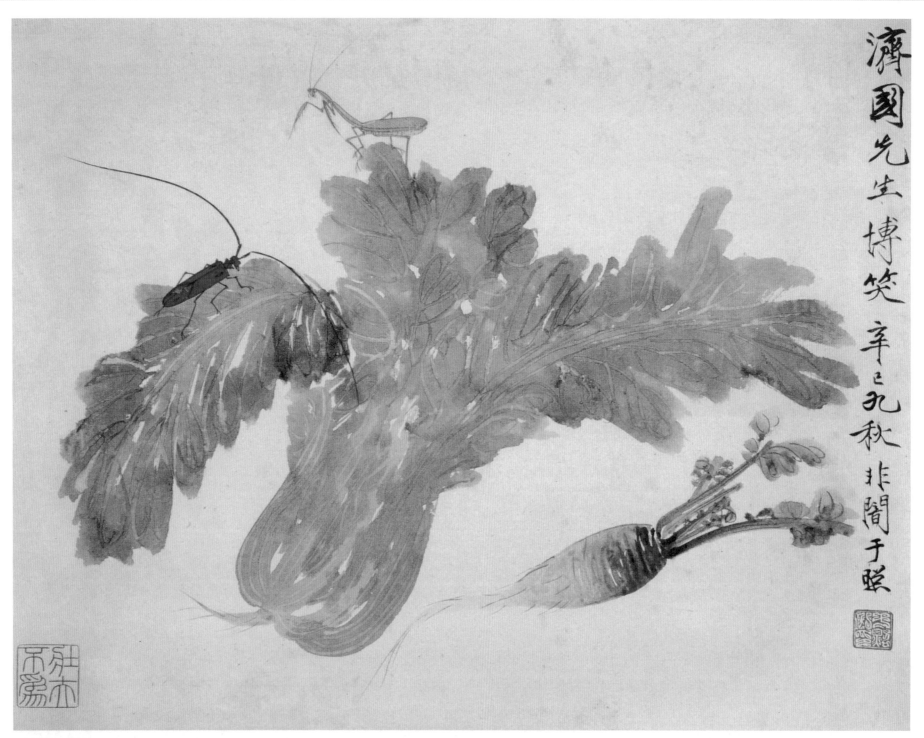

濟園先生博笑 辛巳九秋 非闇于暾

蔬果草虫图

附录：陈之佛花鸟范画

花鸟画的着色，技法上要有一定的经验，我以为最重要的是调和对比。一幅画的创作必先构思，在构思取稿的同时，须要考虑到色彩的问题，不能等构图取稳后，才去想着色，因为先胸有成竹，才能随意点染，否则便是乱涂。我是在构图时便同时想到色彩的，如二者不适应，便不用它，我不是随画随着色，或构思后才考虑着色。（陈之佛语）

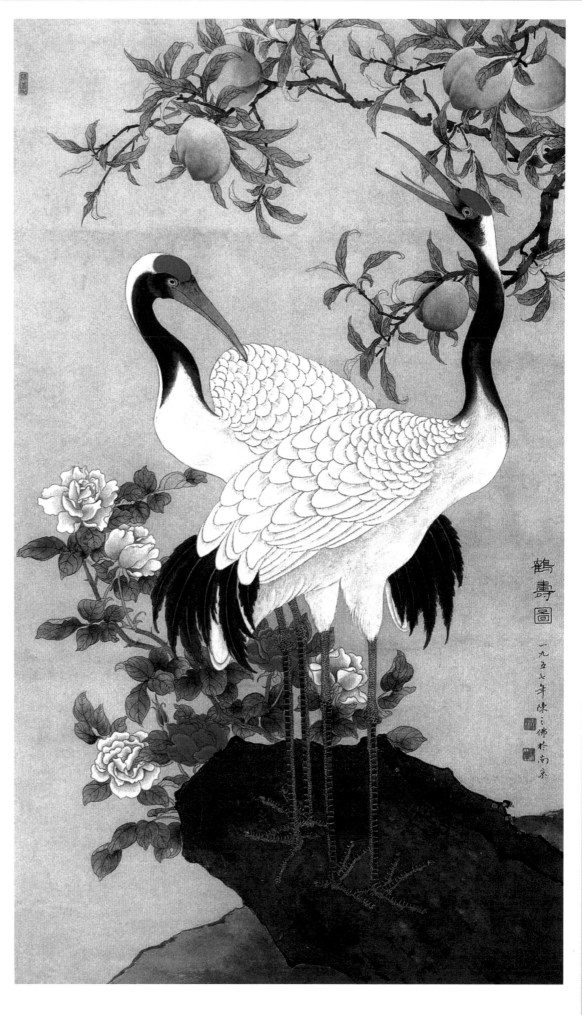

鹤寿图

这是一幅具有吉祥寓意的作品，画家运用细腻的工笔手法，又将图案的装饰手法融会在一起，画面风格优雅大度，雍容富贵。

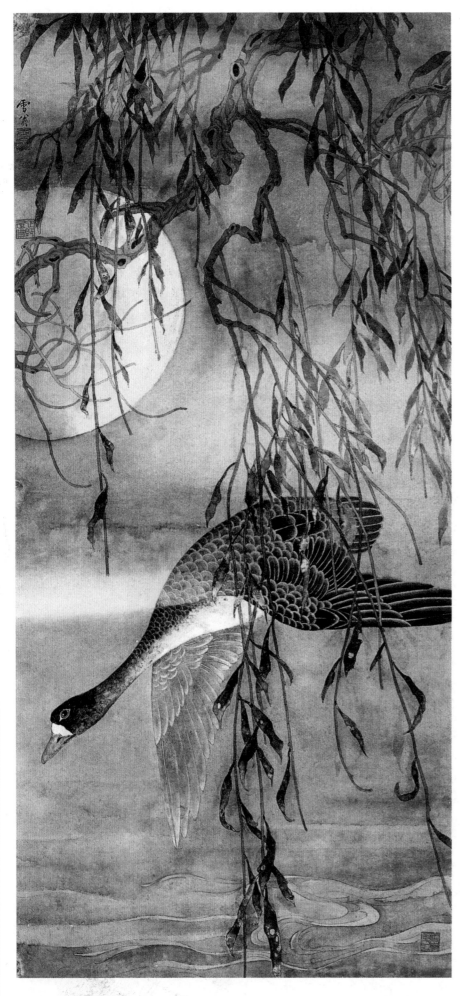

花鸟画最不易遮掩，一目了然，不能藏拙。有时仅是一枝一叶的处理不当，或一只鸟的位置不当，就可能影响全画面。而不少画家只画古人画过的题材，用古人用过的技法，他们作品不从生活出发，而是从古人的作品出发，这种作风，束缚了绘画应有的发展。（陈之佛语）

寒月孤雁

这幅画画家用精微细腻的笔墨细致地刻画大雁的形貌神态动作。柳树和月亮也被刻画得淡雅冷逸，充满诗情画意，生动传神。